그림 속 그림 읽기

퍼즐로 익히는 미술사

그림 속 그림 읽기

퍼즐로 익히는 미술사

초판 1쇄 발행 2022년 5월 1일

지은이 수지 호지·개러스 무어 | 옮긴이 이진경

책임편집 오은조 편집 박은혜 | 디자인 기민주 | 인쇄 천일문화사

펴낸이 김두엄 | 펴낸곳 뒤란 | 등록 2019-000029호 (2019년 7월 19일)

주소 07208 서울시 영등포구 선유로49길 23 아이에스비즈타워 2차 1503호 | 전화 070-4129-4505

전자우편 ssh_publ@naver.com | 블로그 sangsanghim.tistory.com | 인스타그램 @duiran_book

ISBN 979-11-969251-8-5 03650

- 뒤란은 상상의힘 출판사의 문학·예술·인문 전문 브랜드입니다.
- 이 책 내용의 일부 또는 전부를 재사용하려면 반드시 뒤란의 사전 동의를 받아야 합니다.
- 잘못 만들어진 책은 구입한 곳에서 바꾸어 드립니다.
- 책값은 뒤표지에 표시돼 있습니다.

그림 속 그림 읽기

퍼즐로 익히는 미술사

지은이 수지 호지 · 개러스 무어

옮긴이 이진경

◇ 차례

이 책에서 여러분들은 36편의 대표적인 미술작품을 통해
고대 이집트에서 1980년대의 뉴욕에 이르는 미술사
여행을 떠나게 될 것입니다. 한 편 한 편의 작품을
창작한 화가에 관한 소개 글을 읽으며, 작품 속에서
퍼즐의 단서를 찾아야 합니다.
퍼즐들은 저마다 여러분이 미술작품을 한층 더 자세하게
볼 수 있도록 고안되었습니다. 즐거움을 줄 뿐 아니라
여러모로 도움이 될 퍼즐들을 풀어가면서 관찰력과
일반적인 상식을 평가해볼 것입니다. 퍼즐을
풀어가는 가운데 여러분은 그림 속 대상을 찾고, 기호를
해석하고, 색채를 찾아내고, 수수께끼 같은 단서를
해독해야 합니다.

차례대로 혹은 좋아하는 그림부터 먼저,
혼자 힘으로 또는 친구들과 이마를 맞대고
퍼즐을 풀어보세요. 어떤 것은 바로 답이 나오기도 하고,
어떤 것은 더 깊은 생각과 면밀한 탐구가 필요하기도
합니다. 퍼즐을 풀기 위해 다시 그림을 살펴보면
놓쳤던 사실들을 새롭게 발견할 수
있을 것입니다.

상형문자 ─ 이 단어는 그리스어
'신성한 조각sacred carving'에서
유래되었다 ─ 는 이집트 마법의 중심에
놓여 있었으며, 이집트 사람들은
신 토트Thoth(고대 이집트 신화에 나오는
지혜와 정의의 신 ─ 옮긴이)가
창조한 것이라 믿었다.

01 휴네퍼의 사자의 서

Last Judgement of Hunefer from the Book of the Dead

작자 미상

기원전 1285 추정
파피루스 | 대영박물관, 런던, 영국

왕실의 서기이자 왕실 소의 관리자인 파라오 세티 1세의 가신, 휴네퍼^{Hunefer}는 기원전 1310년경 이집트에서 살았다. 휴네퍼가 등장하는 파피루스의 이 부분은 그의 영혼이 사후 세계로 들어가기에 충분한 자격이 있는지를 알아보기 위해 심판을 받는 대목으로, 이집트『사자의 서』를 정교하게 그려낸 그림 판본이다. 이 두루마리의 일부에서 그는 신들의 법대에 무릎을 꿇고 앉아 자신이 얼마나 선한 삶을 살아왔는지를 설명하고 있다. 그 아래 그림에서 그는 자칼의 머리를 한 신 아누비스에 이끌려 저울을 향해 가고 있다. 아누비스는 (여신 마트에게서 나온) 진실의 깃털과 그의 심장의 무게를 달고, 다른 쪽에는 '악마의 포식자'인 여신 암미트가 기다리고 있다. 만약 휴네퍼의 심장이 죄악으로 무겁다면 암미트가 그 심장을 먹어치울 것이다. 오른쪽에는 따오기의 머리를 한 지혜·지식·글쓰기의 신인 토트가 심판의 결과를 받아 적기 위해 준비하고 있다. 마침내 휴네퍼는 시험을 통과하고, 매의 머리를 한 호루스에 이끌려 오시리스에게로 간다. 오시리스는 여신 이시스와 네프티스를 대동하고 왕좌에 앉아 있다.

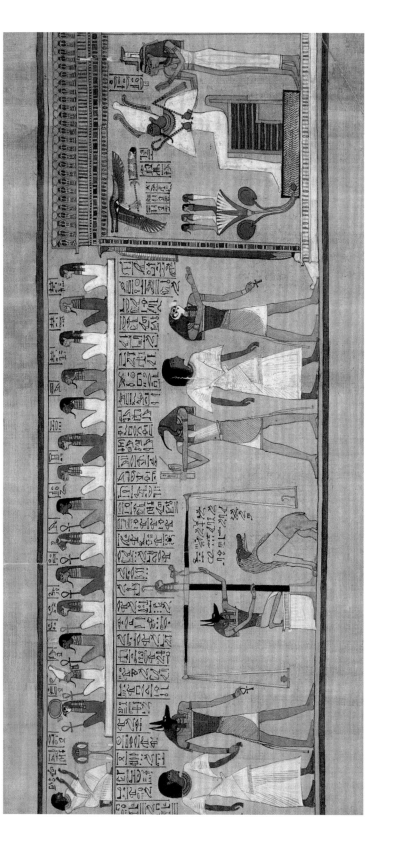

1 오른쪽 그림은 이집트에서 생명을 상징하는 앙크 Ankh라고 한다. 상형문자 속에 있는 앙크를 제외하고, 그림 속에는 몇 개의 앙크가 있는가?

2 그림 속에는 아주 많은 눈이 있다. 사람의 얼굴이나 다리를 가진 인물의 것이 아닌 눈은 몇 개인가? 눈의 겉모습과 안의 동공이 명확히 보인다면 눈으로 간주한다.

3 그림 속에 손이 없는 인물의 숫자는 몇 명인가?

다음의 세 가지 질문들은 그림을 아주 주의 깊게 관찰해야 풀 수 있다.

4 죽음의 신 아누비스는 몇 번이나 등장하는가? 각각의 그림에서 그가 들고 있는 것은 무엇인가?

5 '포식자'는 죽은 사람을 비존재로 만들 수 있는 기묘한 동물이다. 이 그림에서도 반은 사자, 반은 하마의 몸을 하고 있는데, 또 어떤 동물의 모습을 하고 있는가?

6 휴네퍼는 그림에 세 번 등장한다. 그는 어디에 있는가?

십자가상을 묘사한 가장 오래된 그림은
알렉사메노스 그라피토로 십자가상 위에
당나귀를 풍자적으로 재현하고 있다.
이 그라피토는 서기 200년까지 거슬러
올라가는 것으로 생각되며, 그리스도
숭배를 조롱하는 로마인들이 회반죽을
긁어댄 흔적이 곳곳에 남아 있다.

02 십자가상

Crucifixion

알티키에로 다 베로나Altichiero da Verona (1330~1390)

1376 추정~1384

프레스코화 | 성 조르조 오라토리오, 파두아, 이탈리아

볼로냐의 화가 야코포 아반치(1350~1416)의 도움을 받아 알티키에로는 이탈리아 파도바의 성 조르조 오라토리오에 몇몇 프레스코화를 그렸다. 자신만의 고유한 원근법적 형식을 창조하기 위해 여러 가지 척도와 비율을 사용한 알티키에로는 이 작품에서도 당대의 영향력 있는 이탈리아 화가인 조토(1267~1337)가 당시에 도입한 인간적 특성과 몸짓들을 표현하고 있다. 이 분주한 현장 속에, 알티키에로의 인물과 동물에 대한 묘사, 표정, 나무의 결과 십자가의 각도와 같은 디테일, 자연광을 전달하는 부드럽고 창백한 하이라이트와 한층 어두운 그림자, 주름진 직물, 사실성, 리듬과의 조화 등 그 모든 것이 당시로서는 독창적이고 정교했다. 십자가 위 높은 곳에 매달린 예수는 그의 운명을 평온하게 받아들이는 듯하지만 그 아래 그리고 주변의 천사들, 친구들, 신도들, 어머니는 탄식한다. 마리아는 슬픔을 이기지 못해 실신했고, 몇몇 병사들은 그들이 무슨 짓을 했는지 이제야 의아해하기 시작하는 듯하다.

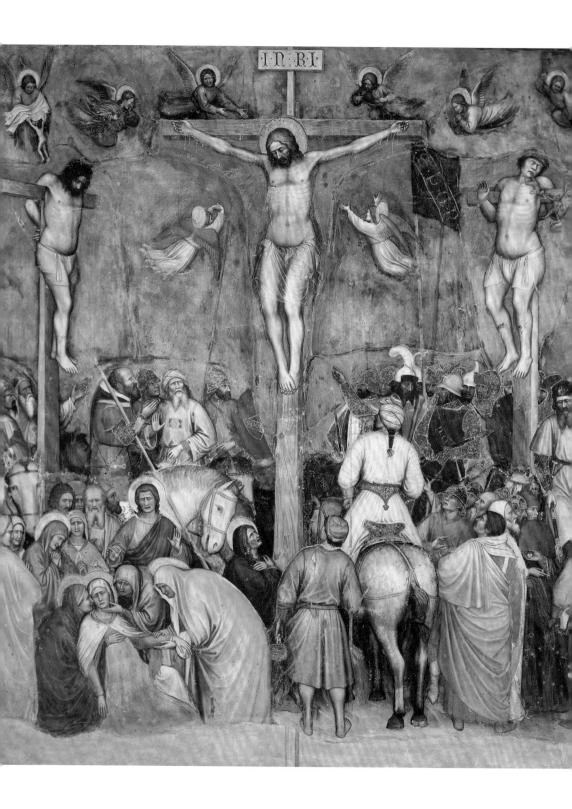

그림 속으로

1 그림에 후광은 몇 개나 있는가?

2 하늘의 작은 천사들은 몇 명인가?

3 이니셜 SPQR(또는 SPQR의 일부)은 몇 번이나 보이는가?

4 마리아를 보고 있는 인물은 몇 명인가?

퍼즐 맞추기

다음 장면을 그림에서 찾아보자.

5

6

7

배경지식

8 십자가에 못 박힌 그리스도 위에 네 글자가 새겨져 있다. 이 이니셜의 뜻은 무엇인가?

9 이니셜 SPQR은 무엇을 의미하는가?

배경 속 태피스트리에 등장하는 병사들은
당시 전쟁 중임을 의미하며,
프랑스는 영국의 헨리 5세에 맞서
싸우는 중이었다.

상단의 반원 안에는
태양을 두 손으로 들고 있는 태양신
헬리오스를 묘사한 것으로 보인다.
그리스 신화에서 헬리오스는
말이 끄는 전차를 이용하여 하늘에서
태양을 움직인다.

03 베리 공작의 호화로운 기도서: 1월의 월력도

January, from Les Très Riches Heures du Duc de Berry

랭부르 형제Limbourg brothers (1385 추정~1416)

1412 추정~1416
양피지에 구아슈와 금박 | 콩데 미술관, 샹티이, 프랑스

프랑스에 남아 있는 국제적인 고딕 양식 채색 필사본 가운데 가장 유명한 작품이다. 이 달력 페이지는 아주 부유한 베리 공작의 의뢰로 만들어진 개인 기도서의 한 부분으로, 1월을 묘사하고 있다. 이 작품은 아주 숙련된 네덜란드의 세밀화가인 헤르만 형제, 폴과 장 드 랭부르 형제들이 그렸다.

새해를 축하하기 위해 선물을 교환하는 전통에 따라 베리 공작은 선물이 가득한 식탁에 자리를 잡고 있다. 그는 밝고 비싼 파란색과 금색으로 된 옷을 입고 있으며, 테이블 앞에 기대고 있는 회색 모자를 쓴 남자는 아마도 폴 드 랭부르 자신을 그린 자화상일 것이다. 값비싼 의상과 호화로운 선물들은 공작의 위세와 취향을 전달하며, 그의 주변에 그려진 이미지들은 그와 프랑스의 연결고리인 황금빛 백합꽃처럼, 저마다 그와 연관된 모티브가 담겨 있다.

그림의 왼쪽 상단에는 1월의 점성술 별자리인 염소자리가 있다. 이는 농업 달력과 중세 의학 대부분이 달의 변화와 점성술 12궁도의 영향을 받았기 때문이다.

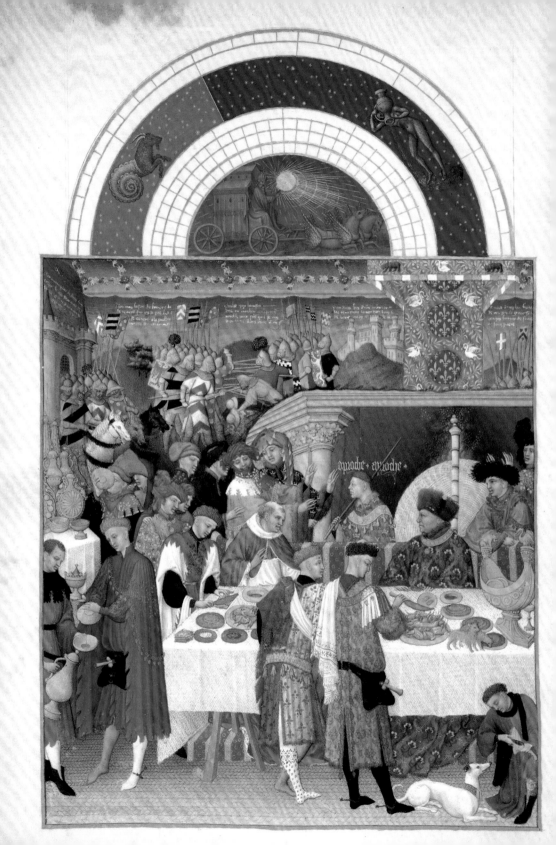

1 눈에 보이는 말의 머리는 몇 개인가?

2 깃발은 몇 개인가?

3 식탁 위의 고기를 제외하고 몇 종류의 동물을 찾을 수 있는가?

4 이 그림은 어디에서 처음 발견되었는가?

5 랭부르 형제는 원작자로 인정되었다. 그밖에 얼마나 많은 사람이 그림의 창작에 기여했으리라 생각되는가?

6 남성의 예복 겉을 감싼 검은 벨트의 기능은 무엇인가?

다음 장면을 그림에서 찾아보자.

7 **8** **9**

성모 뒤에서 속삭이는 여자들은
비싼 옷을 입은 산파들이다.

젠틸레는 부드러운 금박을
페인트 아래에 깔아,
촛불을 비췄을 때 빛이 반짝이는
효과를 만들어냈다.

04 동방박사들의 경배

Adoration of the Magi

젠틸레 다 파브리아노Gentile da Fabriano(1370 추정~1427)

1423

나무 패널에 템페라 | 우피치 미술관, 플로렌스, 이탈리아

성경에서는 교육받은, 고귀하고 부유한 박사들(현자들)이 예수 탄생 후 금, 유향, 몰약 등의 선물을 가지고 동쪽에서 찾아간 과정을 이야기하고 있다. 성경은 얼마나 많은 동방박사들이 있었는지 명시하지 않았다. 역사적으로 그들은 적어도 100명의 군인과 함께 12명 혹은 그 이상 무리 지어 여행했지만, 서양 기독교는 전통적으로 3명을 언급하고 있다. 이 그림은 별을 따라 베들레헴으로 가는 동방박사의 여정을 보여주기 위해 여러 장면으로 구성되어 있다. 젠틸레 다파브리아노는 그들이 헤롯의 궁전에 멈춰 서 있는 모습, 선물을 들고 아기 예수를 찾아가는 장면, 그리고 마침내 집으로 돌아가는 모습을 그리고 있다. 비취와 금실과 같은 재료로 만들어진 화려한 의상을 입고, 그들은 개, 유인원, 사자, 표범, 단봉낙타, 새, 말들과 다양한 사람으로 구성된 이국적인 수행원들과 함께 여행한다. 전경에서 그들은 신성 가족 앞에 무릎을 꿇는다. 젠틸레는 여기저기 금박을 양각하여 마부의 박차, 검 자루, 왕관, 후광, 성스러운 선물 등에 솟아오르는 질감을 만들어냈다.

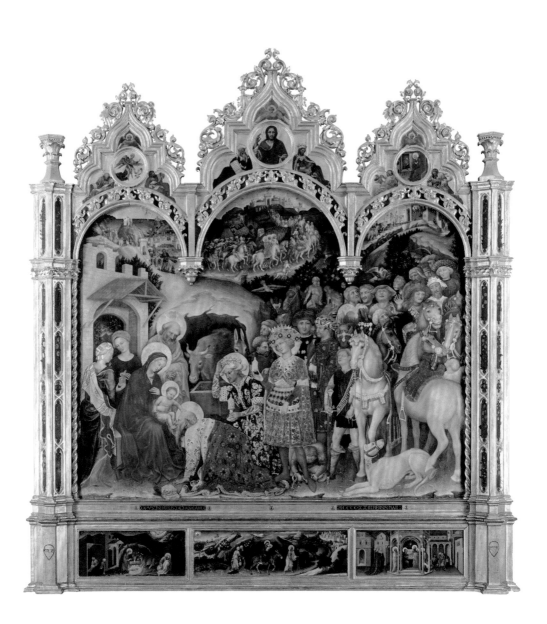

1 리본을 들고 있는 사람 혹은 천사는 몇 명인가?

2 그림에서 사자와 표범의 두상을 찾을 수 있는가?

3 그림에서 박사는 몇 번 등장하는가?

다음 장면을 그림에서 찾아보자.

4

5

6

7 상징적으로, 아기 예수 바로 뒤에 있는 황소와 당나귀는 무엇을 의미하는가?

8 그림 중앙 상단에 묘사된 도시는 어디인가?

9 그림의 오른쪽 상단에 있는 마을은 어디인가?

반 에이크는 유화 물감을 사용한
최초의 화가 중 한 사람이었다.
그리고 그가 이 물감을 다루는 솜씨는
가히 혁명적이었다.

거울 아래 벽에는
'얀 반 에이크가 여기 있었다 1434'
라는 문구가 라틴어로 새겨져 있다.

05 아르놀피니의 초상
The Arnolfini Portrait

얀 반 에이크Jan van Eyck(1390 추정~1441)
1434
참나무 패널에 유화 | 국립미술관, 런던, 영국

이 작고 세심하게 그려진 초상화는 조반니 디 니콜라오 아르놀피니와 사망한 그의 아내 코스탄자 트렌타(그림이 완성되었을 때 이미 죽었다) 혹은 그로부터 3년 후에 결혼한 두 번째 아내 조반나 체나미를 묘사한 것이다. 최초의 상인 출신의 은행가인 아르놀피니는 부유한 이탈리아 가문 출신이다. 그림은 이 시기 북유럽에서 유행했던 디테일과 상징으로 가득 차 있다. 충성스러움을 상징하는 개는 그 한 가지 예다. 아르놀피니의 신발이 바깥세상을 향한 반면 여자의 신발은 집을 향하고 있는 것도 주목해 보라. 이 여성은 임신한 것처럼 보이지만 유행하던 무겁고 비싼 드레스를 입고 있다. 실내에도 부와 종교적 믿음의 증거들이 가득 차 있다. 오직 부자들만이 거울을 살여유가 있었고, 액자에는 성경의 장면들이 그려져 있는 한편 곳곳에 십자가상과 여러 종류의 묵주들이 보인다. 아르놀피니는 손을 들어 거울에 비친 커플을 맞이한다. 그 가운데 한 사람은 화가 자신인지도 모른다.

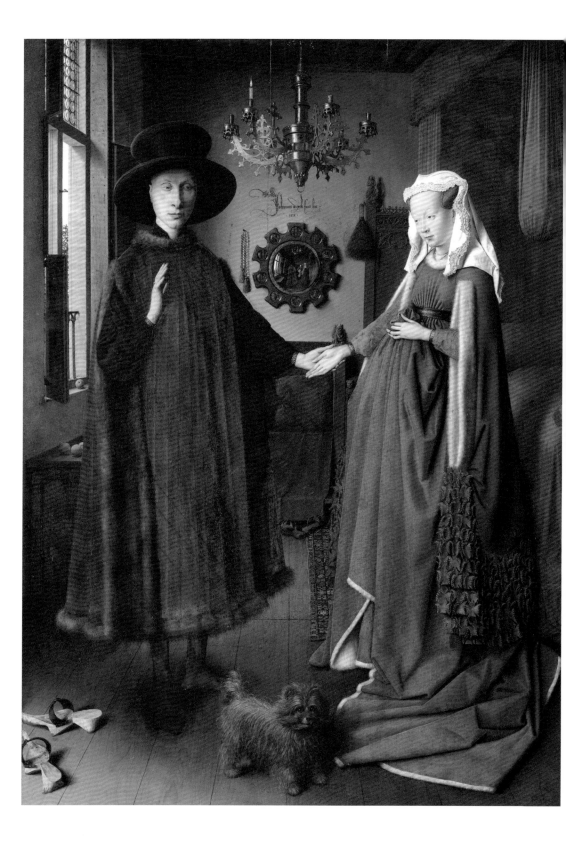

1 헐렁한 신발은 몇 켤레까지 찾을 수 있는가?

2 그림에서 충성을 상징하는 것은 무엇인가?

3 초상화에 등장하는 사람은 몇 명인가?

4 빨간색과 파란색이 잇달아 그려진 문양이 있는 세 곳은 어디인가?

5 이 방이 자리 잡은 도시는 어디인가?

6 부를 드러내는 7가지 표식을 찾아보자.

7 벽에 있는 호박 목걸이는 묵주의 특정한 형태이다. 그 이름은 무엇인가?

보티첼리는 그의 '비너스'에
영감을 준 뮤즈, 시모네타
베스푸치Simonetta Vespucci 가까이에
묻어줄 것을 요청했는데, 그가 결혼한
귀족 여성인 시모네타 베스푸치를
혼자 짝사랑했다는 소문이 돌았다.

보티첼리는 1930년대에
베니토 무솔리니가 기획한 여행 전시회에
〈비너스의 탄생〉이 포함되기 전까지는
사후 수 세기 동안 비교적 알려지지 않은 채로
남아 있었다. 이 그림은 전시회 이후 엄청난
인기를 누렸다. 그런데 이 그림이 선정된
주된 이유는 큰 캔버스를 둥글게 말 수 있어
쉽게 운반할 수 있었기 때문이다.

06 봄

Primavera

산드로 보티첼리Sandro Botticelli(1445~1510)

1478 추정
패널에 템페라 | 우피치 미술관, 피렌체, 이탈리아

사랑과 미의 여신인 비너스는 정원에 서 있다. 그 위에서 그녀의 아들 큐피드가 화살을 쏜다. 서풍의 신인 제피로스는 봄의 여신 플로라로 변신하는 님프 클로리스를 쫓으며 부드러운 미풍을 일으키고 있다. 이것은 클로리스의 입에서 나오는 꽃의 흔들림으로 알 수 있다. 가까운 곳에 있는 헤르메스(혹은 전령의 신 머큐리)는 겨울 구름을 멀리 밀어낸다. 뽀얀 피부, 긴 손가락, 둥그스름한 배를 지닌 미의 세 여신(제우스의 딸들)은 봄의 아름다움과 풍요로움을 상징하며, 각자 순결과 아름다움, 사랑이라는 '여성적인' 미덕을 상징하기도 한다. 그림 속의 모든 인물은 고전 신화에서의 봄과 연결되어 있으며, 신플라톤주의의 이상향, 특히 육체적 사랑, 정신적 사랑, 플라토닉한 사랑을 묘사한다. 보티첼리는 오비디우스, 루크레티우스, 폴리치아노 등 고전적인 당대의 시인들로부터 영감을 얻었고, 당시 유행했던 궁전 장식이었던 플랑드르 태피스트리와 유사한 그림을 그렸다.

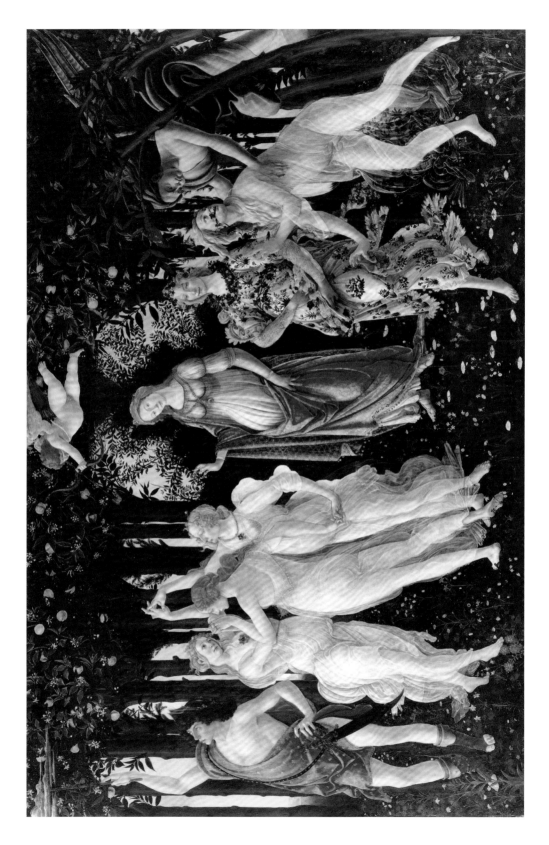

◈
그림 속으로

1 눈을 가리고 있는 인물은 누구인가? 눈을 가린 까닭은 무엇인가?

2 비너스의 바로 오른쪽에 있는 플로라는 무엇을 하고 있는가?

3 문자 그대로 '부드러운 미풍'을 뜻하는 존재는 어디에 있는가?

▣
퍼즐 맞추기

다음 장면을 그림에서 찾아보자.

4 5 6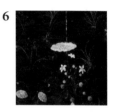

◕
배경지식

7 미의 세 여신은 무엇을 하고 있는가?

8 오렌지를 왜 그림을 의뢰한 것으로 추정되는 메디치 가의 상징이라고 하는가?

9 그리스 신화의 비너스에 해당하는 존재는 누구인가?

10 그림에 등장하는 두 여자는 동일한 한 사람이다. 누구인가?

보스가 13살이었을 때,
그의 고향인 덴 보스Den Bosch에서는
끔찍한 화재가 발생했다. 사람들은
그의 그림에서 불타는 건물들의 모습이
그 화재로부터 영감을 받은 것이라고
말하기도 한다.

미술사가들은 보스에 대해 잘 모르지만
그의 이름은 히에로니무스, 예라니무스,
예룬, 예롬과 제롬 등으로 기록되어 있다.

07 세속적인 쾌락의 동산
The Garden of Earthly Delights

히에로니무스 보스Hieronymus Bosch(1450 추정~1516)

1500

참나무 패널에 유화 | 프라도 국립미술관, 마드리드, 스페인

어떤 사람들은 이 그림을 세속적인 쾌락의 일시성, 죄 많은 삶을 산 결과에 대한 경고로 읽지만, 어떤 사람들은 이 그림을 잃어버린 낙원의 전경이라 믿기도 한다. 〈세속적인 쾌락의 동산〉은 나체, 이국적인 동물들, 기묘한 생명체들, 그리고 새와 열매 등으로 가득 찬 거대한 이미지를 묘사하고 있기에 붙여진 현대의 제목이다.

그림에는 아기, 어린이, 노인이 없으며, 수많은 벌거벗은 남녀가 다양한 활동에 참여하고 있다. 거기에는 비례나 원근법과 같은 논리가 없으며, 정상적인 움직임들도 모두 뒤죽박죽인 채로 표현되어 있다. 붉은색은 열정과 육체의 쾌락을 상징하며, 이 그림에서는 거대한 딸기, 블랙베리, 라즈베리 등으로 표현되어 있다. 중앙에는 목욕하는 여자들로 가득 찬 못이 있으며, 말을 탄 남자들이 그 주변에 있다. 이 또한 이 장면에 있는 수많은 성적 은유들 가운데 하나이다. 전반적으로 그림은 세속적인 삶을 살아가는 동안 어리석음과 죄악에 빠진 사람들에 대한 경고를 전달하는 것으로 보인다.

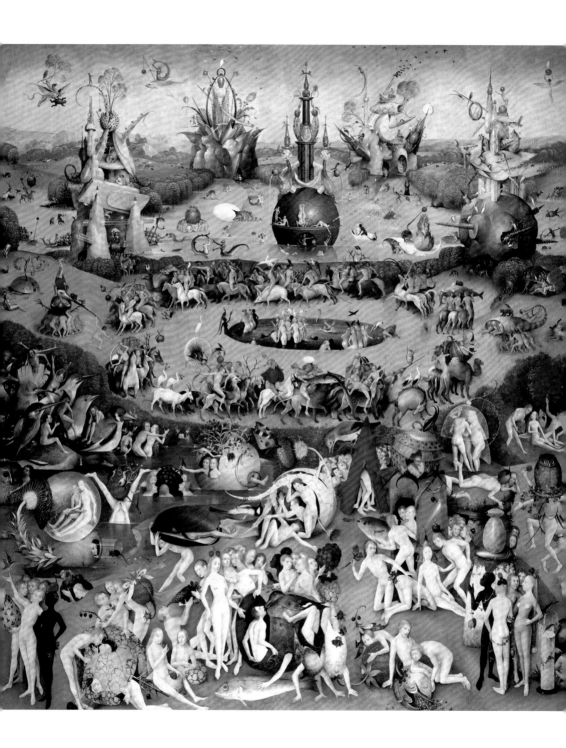

그림 속으로

1 부엉이를 껴안고 있는 사람은 어디에 있는가?

2 이 그림에는 화려한 물총새가 있다. 어디에 있는가?

3 거대한 세 개의 딸기는 어디에 있는가?

퍼즐 맞추기

다음 장면을 그림에서 찾아보자.

4 5 6

미켈란젤로는 다혈질이었다.
자신의 작업에 충실했으나, 작품에 만족한
경우는 드물다. 1509년에 그는 시스티나
성당을 그리면서 겪은 고통에 대해
이렇게 썼다. "나는 지옥에서 살고 있고,
지옥의 그림들을 그린다."

일부 사람들은 라파엘이 질투로
말미암아 교황 율리우스 2세를 설득하여
미켈란젤로에게 천장화를 그리게 했다고
생각한다. 미켈란젤로는 이전에
프레스코화를 그린 적이 없었고, 그래서
실패할 수밖에 없을 것이라 생각했다.
그러나 라파엘의 생각은 너무나도 잘못된
것이었다.

08 아담의 창조

Creation of Adam

미켈란젤로 부오나로티Michelangelo Buonarroti (1475~1564)

1508~1512

프레스코화 | 시스티나 성당, 로마 바티칸 시, 이탈리아

시스티나 성당 천장화의 가장 유명한 부분에서 신은 최초의 인간을 창조하고 있다. 흰머리와 긴 수염을 가진 이 온화한, 미켈란젤로가 창조한 신은 전통적이고 널리 알려진 모습과 극적으로 대조된다. 하지만 그가 입고 있는 연분홍색 옷은 후대의 예술가가 그린 것이다. 신은 육체적으로 완벽한 아담을 향하고 있다. 아담은 나른하게 왼팔을 신을 향해 뻗고 있다. 아담과 신의 손가락 사이 공간은 그 순간의 에너지와 역동성을 유감없이 전달한다. 두 인물은 모두 강렬하고 조각상 같으며, 그들의 몸짓과 태도는 편안하고 자연스럽다. 신은 날개 없이도 날아다니는 천사 같은 인물들의 도움을 받아 천으로 만들어낸 형체 속에 떠 있다. 어떤 사람은 신을 둘러싼, 천으로 된 휘장이 인간의 뇌 모양을 하고 있는 것이 아닌가 추측하기도 한다. 이는 신이 아담에게 생명과 함께 지능을 부여하고 있음을 암시한다. 말 그대로 인간 종족의 탄생인 것이다.

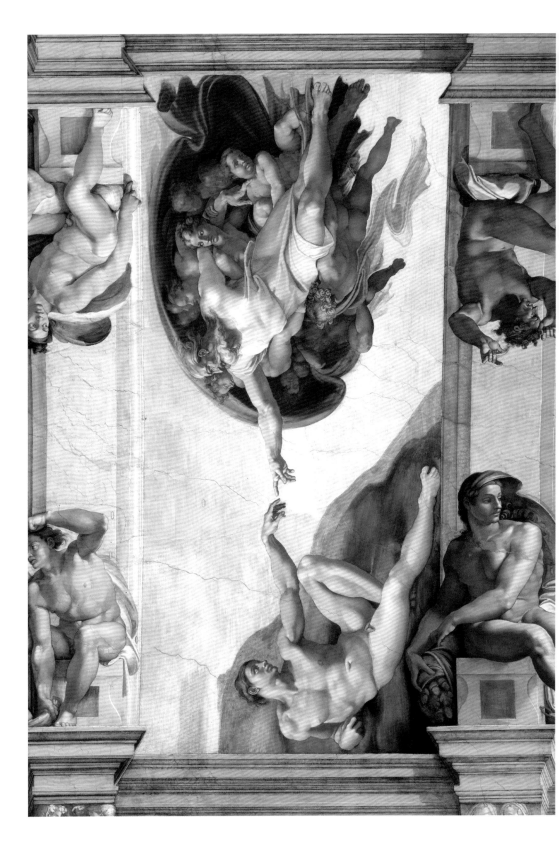

1 그림에는 몇 개의 손이 있는가?

2 여자는 몇 명인가?

3 신을 둘러싸고 있는 인물들은 몇 명인가?

다음 장면을 그림에서 찾아보자.

4 **5** **6**

7 그림이 그려져 있는 유명한 건물의 이름은 무엇이며, 위치는 어디인가?

8 신은 왜 분홍색 옷을 입고 있는가?

9 붉은 휘장은 인간 신체 기관의 어떤 부분을 의미한다고 추측할 수 있는가?

사람들은 흔히들 라파엘이 그의 동시대

사람들을 그림에 담고 있다고 믿는다.

예컨대 컴퍼스를 들고 앞으로 구부리고 있는

유클리드(혹은 아르키메데스)는 건축가

도나토 브라만테Donato Bramante의

초상이다.

라파엘은 종종 르네상스 예술의

정점으로 간주된다. 그의 작품이 너무

세련된 나머지 반항적인 19세기 영국의

화가 중 어떤 그룹은 자신들의 전반적인

정신적 지향을 라파엘 이전의 시대를

되돌아보는 것에 기반을 두었다.

그들을 라파엘 전파Pre-Raphaelites

라고 부른다.

09 아테네 학당
The School of Athens

라파엘Raphael(1483~1520)

1509~1511
프레스코화 | 서명의 방, 로마 바티칸 시, 이탈리아

1509년 라파엘은 로마 교황의 궁전에 있는 방들을 장식하기 시작했다.

각각의 벽마다 그는 방의 용도에 걸맞은 주제를 그렸다. 이 그림은 중요한 문서들이 비치된 교황의 도서관, 서명의 방 Stanza della Segnatura에 그린 그의 프레스코화 중 하나이다.

철학을 나타내는 이 작품은 플라톤과 아리스토텔레스, 알렉산더 대왕, 피타고라스, 소크라테스, 프톨레마이오스를 포함한 역사 속 여러 시대의 위인들을 그리고 있다.

아마도 미켈란젤로를 본뜬 듯한, 머리를 손으로 괴고 있는 계단 위의 인물은 고대 그리스 철학자 헤라클레이토스를 상징하고, 라파엘은 오른쪽 끝에 있는 인물들을 내려다보는 모습으로 자신의 자화상을 그린 것으로 추정된다. 인물들은 웅장하고 고전적인 건축물에 둘러싸여 있다. 이 건축물은 자신의 친구이자 교황의 건축가인 도나토 브라만테와 그의 새로운 작품인 인근의 성 베드로 대성당에서 영감을 받았다. 라파엘이 그린 실내는 희랍십자형을 따르고 있다. 그리고 거대한 아치의 한쪽에는 그리스와 로마의 빛의 신인 아폴로의 조각상을, 다른 쪽에는 로마의 지혜의 여신이자 궁술과 음악의 여신인 미네르바 조각상을 배치하였다.

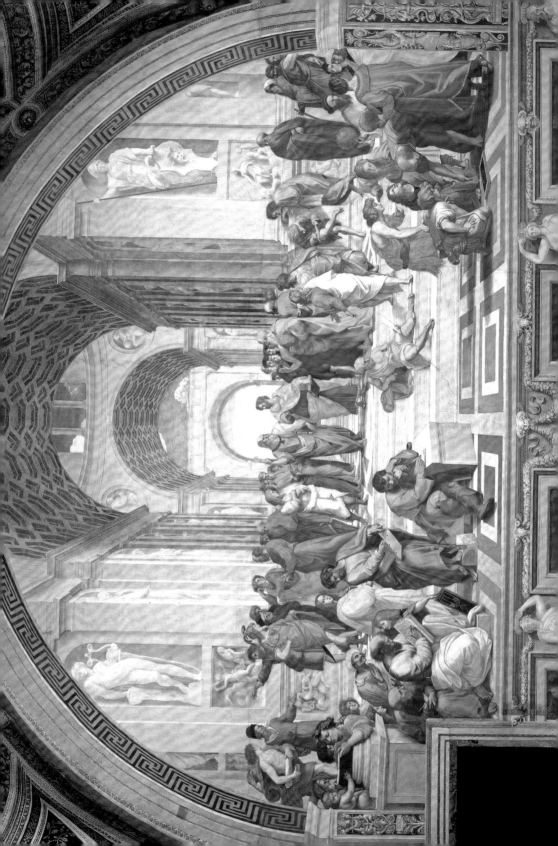

◈
그림 속으로

1 플라톤은 하늘을 가리키고 있다. 그는 어디에 있을까?

2 흰색과 분홍색 옷을 입고 있는 피타고라스를 찾아보자.

3 그림에 있는 악기를 찾아보자.

4 갈색 막대기 두 개를 찾아보자.

5 컴퍼스는 어디에 있는가?

◐
배경지식

6 체격이나 얼굴로 보아 라파엘은 누구를 모델로 하여 플라톤을 그렸는가?

7 플라톤이 들고 있는 책은 무엇인가?

8 플라톤의 옆에 서서, 앞을 가리키고 있는 아리스토텔레스가 들고 있는 책은 무엇인가?

▣
퍼즐 맞추기

다음 장면을 그림에서 찾아보자.

9 10

티치아노는 활동하는 동안
'작은 별들 사이의 태양'으로 불릴 정도로
최상의 평가를 받았다.

전통적으로 표범이 바쿠스의
전차를 끌었지만 티치아노는 이
특별한 작품의 후원자를 기리고자
페라라의 공작인 알폰소 데스테의
애완 치타를 그려 넣었다.

10 바쿠스와 아리아드네

Bacchus and Ariadne

티치아노Titian(1488 추정~1576)

1520 추정~1523

캔버스에 유채 | 내셔널 갤러리, 런던, 영국

　다양한 회화적 스타일을 실험한 것으로 잘 알려진 티치아노는 선명한 빛과 역동성을 전달하기 위해 화려한 색, 복잡한 구성 및 유연한 붓 터치를 사용했다. 이 그림은 고대 로마의 시인 카툴루스와 오비디우스가 들려준 신화적인 이야기를 그린 것이다. 크레타 왕의 딸인 아리아드네 공주는 그리스의 가장 위대한 신화 속 영웅 중 한 명인 테세우스와 사랑에 빠졌다. 그리고 그가 크노소스 궁전의 미로에서 미노타우로스를 죽일 수 있도록 도왔다. 하지만 테세우스는 그녀가 낙소스 섬에서 잠든 사이 무자비하게 그녀를 버렸다. 아리아드네는 잠에서 깨어나 테세우스가 탄 배가 멀리 떠나가는 것을 상심한 채 지켜본다. 그때 활기찬 쾌락주의자인 술의 신 바쿠스가 신화적인 피조물과 동물들로 이루어진 그의 소란스러운 수행원들을 이끌고 다가온다. 그는 아리아드네를 보자마자 즉각 사랑하게 된 나머지 전차에서 뛰어내린다. 아리아드네 또한 바쿠스를 보는 순간 순식간에 테세우스를 잊어버린다.

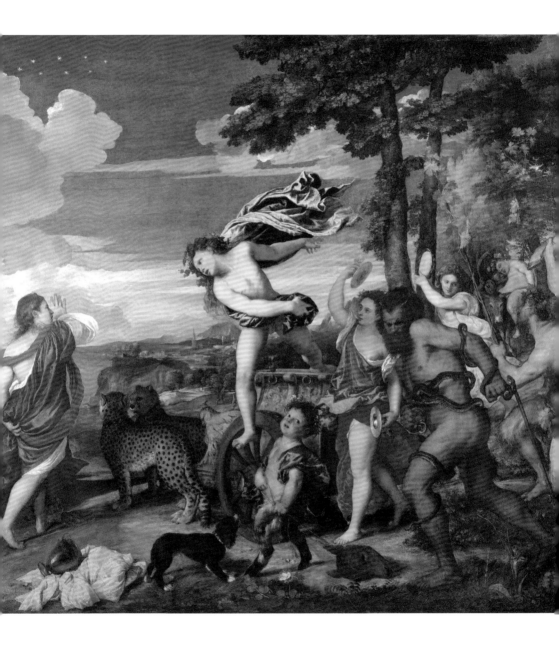

1 그림에 보이는 천조각은 몇 개인가?

2 살아있는 동물은 몇 마리인가?

3 완전한 인간의 모습을 갖춘 인물은 몇 명인가?

4 그림에 표현된 악기는 몇 개인가?

다음 장면을 그림에서 찾아보자.

5 **6**

7 티치아노가 다시 의뢰를 맡기 전 어떤 유명한 화가가 죽기 전에 이 그림의 예비적인 작업을 완성해 놓았다. 그는 누구인가?

8 왼쪽 상단에 있는 여덟 개의 별은 무엇을 상징하는가?

9 바쿠스는 왜 전차에서 뛰어내렸는가?

피터르 브뤼헐은 200년 이상 지속된
위대한 브뤼헐 화가 왕조의 우두머리였다.
그의 아들 중 하나인 소 피터르 브뤼헐은
아버지의 작품을 상업적으로 복제하는
전문가였다. 이 복제품들 가운데에는
〈네덜란드 속담〉의 아주 신뢰할 만한
판본도 포함되어 있다.

11 네덜란드 속담

Netherlandish Proverbs

피터르 브뤼헐Pieter Bruegel the Elder(1525 추정~1569)

1559

참나무 패널에 유채 | 게멜데 갤러리, 베를린 국립미술관, 베를린, 독일

농부의 생활을 그릴 자료를 수집할 때 피터르 브뤼헐은 때때로 그림 속 인물들과 더욱 쉽게 어울리기 위하여 가난한 사람의 옷차림을 하기도 했다. 농부를 묘사한 그의 그림은 독창적이었으며, 일반적으로 유머러스하고 교훈적이었다. 그리고 그 그림들은 후대의 그림에 많은 영향을 미쳤다. 그가 살던 시대에 대부분의 보통 사람들은 미신적이었으며, 알지 못하고 설명할 수 없는 것을 두려워했다. 잘 알려진 속담을 표현한 그림이 담긴 인쇄물과 책이 그 당시에는 아주 많이 팔렸다. 이 그림은 당시의 가장 대중적인 속담 백여 개를 나타내는 개인이나 집단으로 가득 찬 장면을 위에서 아래로 조망하고 있다. 이처럼 다양한 사건에 개입하고 있는 작은 인물들로 채워져 있는 그림을 '군집화Wimmelbilder'라고 불렀으며, 사람들은 이 그림들을 아주 좋아했고, 그림을 인쇄해서 보기도 했다. 전반적으로 작품은 인간의 어리석은 행동을 묘사하고 있으며, 오늘날의 관람객들은 그림으로 표현된 속담을 찾아내거나, 그에 대한 브뤼헐의 생생한 시각적 해석을 즐겼을 것이다.

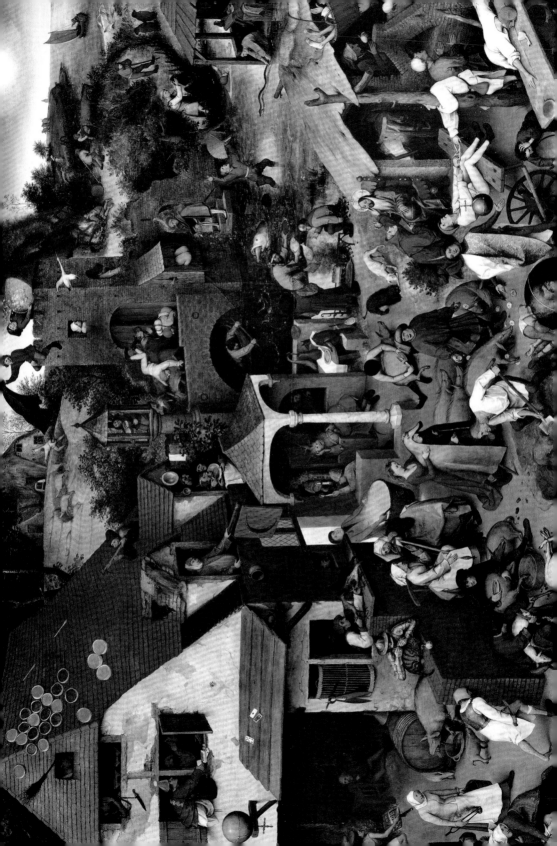

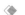

그림 속으로

그림에서 다음 플랑드르 속담들을 찾아보자.

1 벽에 머리를 부딪치다. (극복할 수 없는 장애물을 두고도 무언가를 이루기 위해 애쓰다.)

2 온 세상이 뒤집혔다. (일의 정해진 순서가 뒤집히거나 뒤바뀌었다.)

3 치아까지 무장한다. (완벽하게 준비하거나 갖추다.)

4 바람을 따라 항해하기는 쉽다. (유행하는 추세와 세력을 뒤쫓을 때는 노력을 기울이지 않아도 된다.)

5 물결을 거슬러 수영하는 것은 현명하지 못하다. (반대로, 유행하는 추세나 의견을 거스르면 삶이 더 어려워진다.)

6 죽을 엎지른 자는 그 모든 것을 다시 담을 수 없다. ('우유를 엎지르고 울지는 말아라.' 어찌해 볼 수 없는 실수나 사고에 연연하는 것은 가치가 없다.)

7 돼지에게 장미를 던지다. (진가를 알지 못하는 사람들에게 소중한 것을 낭비하는 일.)

8 뼈다귀 하나를 물고 있는 두 마리 개는 결코 합의하지 못한다. (둘 다 같은 목표를 쫓는 사람들은 불화를 해결할 수가 없다.)

9 뜨거운 석탄 위에 앉는다. (조급해하고 안절부절못한다.)

이 그림에 베로네세는 지극히 값비싼
청금석에서 추출한 푸른 염료뿐만 아니라
더 싼 남동석과 화감청으로 된 푸른
염료도 함께 사용하고 있다.

1797년 나폴레옹의 병사들이
베니스의 산 조르지오 마조레 성당의
식당에 있는 〈가나의 결혼식〉을 훔쳤다.
거대한 화폭을 루브르로 옮기기 위해
그들은 쉽게 말 수 있는 크기로 그림을
여러 조각으로 잘랐다.

12 가나의 결혼식
The Wedding Feast at Cana

파올로 베로네세Paolo Veronese (1528~1588)

1562~1563

캔버스에 유채 | 루브르박물관, 파리, 프랑스

베로네세로 알려진 파올로 칼리아리는 베로나에서 태어났지만, 베니스에 기반을 두고 활동했다. 그는 규모가 큰 그림을 그리기로 유명했다. 큰 그림 속에는 극적이고 웅장한 건축물을 배경으로 숙련된 단축법, 선명한 색감, 활기찬 빛의 효과, 생생한 대규모 행사 등이 담겼다.

이 그림은 가나의 결혼식에 관한 신약성서의 이야기를 묘사한 것이다. 예수와 예수의 어머니 마리아는 손님들과 함께 결혼식에 참여하고 있었다. 그때 와인이 모두 동났고, 예수는 기적적으로 물을 와인으로 바꾸었다. 베로네세는 이야기를 고전적인 건축물을 배경으로 활기차고 밝게 묘사하고 있다. 전경에는 음악가들이 연주를 한다. 그들은 모두 베네치아에서 활동하던 화가들의 초상화다. 베로네세 자신을 포함하여 티치아노, 틴토레토, 야코포 바사노 등이 포함되어 있다.

사도들 사이에 있는 예수는 직접 관람객들을 마주 보고 있다. 그와 성서 속 인물들은 소박한 옷차림인 반면, 다른 결혼식의 하객들은 현대식 옷차림을 하고 있다. 물이 와인으로 변했다는 것을 알아차린 (베로네세의 형을 모델로 한) 남자를 포함하여 여기저기에서 자신의 잔을 살펴보는 사람들과 항아리에 와인을 부어 넣는 하인이 있다.

◈
그림 속으로

1 이쑤시개로 이를 쑤시는 사람을 찾아보자.

2 신랑은 어디에 있는가?

3 손에 와인 잔을 들고 있는 두 사람을 찾아보자.

▥
퍼즐 맞추기

다음 장면을 그림에서 찾아보자.

4 5 6

◉
배경지식

7 손님들에게는 디저트 코스가 진행되고 있는데, 왜 그림의 중앙에는 양고기가 준비되고 있는가?

8 이 집의 집사는 누구인가?

9 그림의 크기에서 특별한 점은 무엇인가?

이 그림은 페르시아어로 쓰이고
왕실 화가들이 그린
아크바르 통치 시대의 공식적인
연대기인 『아크바르나마Akbarnama』의
일부다.

바사완은 혁신적인 세밀화가였고
종종 독특한 시점과 묘사로 생동하는
이미지를 창조한 재능 있는 화가였다.
이 작품에서 그는 윤곽만 그린 것으로
추정된다.

13 코끼리 하와이와 함께 한 아크바르의 모험

Akbar's Adventures with the Elephant Hawa'i

바사완Basāwan(약 1580~1600)과 체타르 문티Chetar Munti(연대 미상)

1590 추정~1595

종이에 불투명 수채와 금 | 빅토리아 앨버트 박물관, 런던, 영국

이 그림은 아크바르 1세(1556~1605 재위)로 알려진 인도 황제 아크바르 1세의 삶에 대한 우화적인 이야기를 담고 있다. 1556년 델리의 통치자라고 스스로 선언한 반란 귀족 헤무를 살해했을 때 인도 무갈 왕조의 손자인 아크바르는 열세 살이었다. 이 그림에서 묘사된 사건은 아크바르가 황제가 된 지 5년 만에 아그라 요새 밖에서 일어났다. 왕실 코끼리 하와이는 특히 힘이 세서 대부분의 남자가 탈 수 없었는데, 아크바르는 아주 쉽게 코끼리에 올라탔고, 똑같이 사나운 코끼리 란 바그하에 맞서 그 코끼리를 함정에 빠트렸다. 아크바르는 하와이의 등에 올라탄 채 란 바그하를 줌나 강에 설치된 배다리에서 쫓고 있다. 그리고 다리는 코끼리들의 무게로 인해 붕괴되고 있다. 몇몇 아크바르의 하인들은 우르르 몰려오는 동물들을 피하려고 강으로 뛰어들기도 한다.

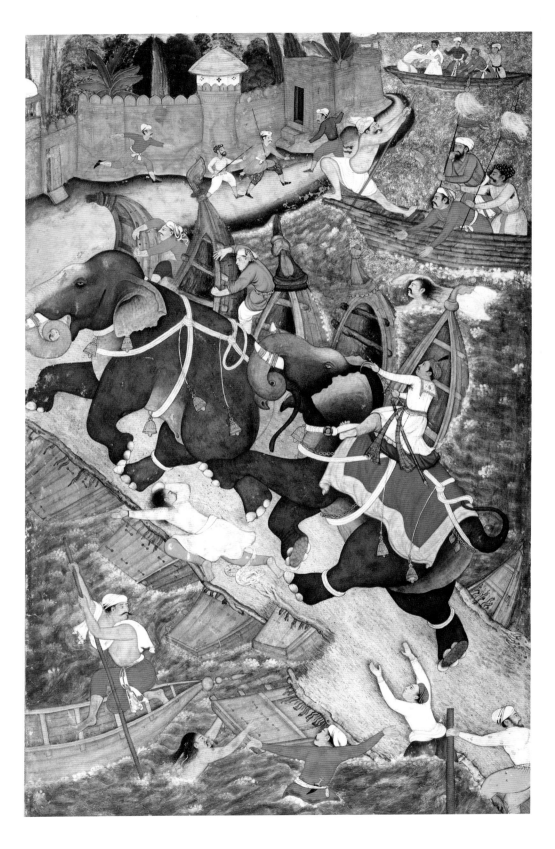

그림 속으로

1 폰툰 다리를 구성하고 있는 배는 몇 척인가?

2 두 코끼리에는 몇 개의 장식용 방울이 달려 있는가?

3 그림 속에 등장하는 사람은 몇 명인가?

배경지식

4 왜 그림에 두 화가의 서명이 있는가?

5 누가 아크바르 황제인가? 그리고 근거는 무엇인가?

6 아크바르가 황제임을 선포했을 때 그의 나이는 몇 살이었나?

카라바조는 다채롭고 논란이 많은
인물로 잘 알려져 있다. 1606년 그는
로마에서 열린 결투에서 젊은 남자
라누치오 토마소니를 죽였다.
후원자들은 그를 보호하지 못했고
그는 몰타와 시칠리아로 잡혀가는 도중에
나폴리로 도망쳤다.

14 성 바울의 개종

The Conversion of Saint Paul

미켈란젤로 메리시 다 카라바조Michelangelo Merisi da Caravaggio
(1571~1610)

1601
캔버스에 유채 | 오데스칼치 발비 컬렉션, 로마, 이탈리아

뒤로 내동댕이쳐진 성 바울은 자신의 눈을 꽉 움켜잡았다. 예루살렘에서 기독교인들을 잔인하게 박해한 것으로 악명 높은 그는 다마스쿠스로 유세를 하기 위해 나아가던 중 '하늘에서 내려온 빛'에 둘러싸이게 되었다. 그는 땅에 엎드린 채 예수의 음성을 들었다. "왜 나를 박해하는 것이냐?" 잠시 무력하고 연약해진 그는 자신의 이전 행동들이 얼마나 잘못되었는지 깨달았다. 이 일이 그를 기독교로 개종시켰다. 그에게 일어난 일의 전모를 전하기 위해, 말과 다른 인물들이 포함됨으로써 장면의 혼란이 가중된다. 하지만 빛이 여기저기서 그들을 비추는 가운데에서도 오직 바울만이 천국의 강한 빛의 세례를 받는다. 예상치 못한 각도, 극적인 단축법, 거대한 인물, 강렬한 명암의 대비를 사용하는 카라바조는 보는 이들이 행동에 집중하도록 하고, 일시적으로 눈이 먼 듯 무기를 놓치고 빛의 조명을 받는 남자에 초점을 기울이게 만든다.

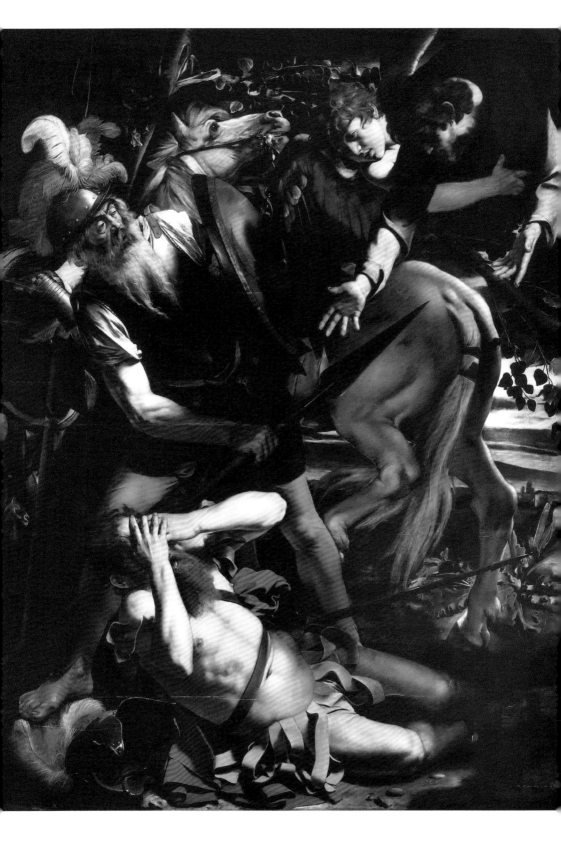

◈

그림 속으로

1 그림에 그려진 투구는 모두 몇 개인가?

2 오른쪽 상단 끝에 있는 인물은 누구인가?

3 바닥에 있는 인물은 왜 눈을 가리고 있는가?

▣

퍼즐 맞추기

다음 장면을 그림에서 찾아보자.

4 **5** **6**

●

배경지식

7 성 바울은 개종하기 전에 어떻게 불렸는가?

8 성 바울은 왜 그림 속에서 옷을 거의 입지 않고 있는가?

9 카라바조의 특성으로 잘 알려진 빛과 어둠의 극적인 대비를 가리키는 미술 용어는 무엇인가?

아베르캄프는 멀리 떨어진
대상을 그릴 때 한층 차가운 색상을
사용하거나 세부 묘사를 간략히
함으로써 깊이를 더하는
대기원근법을 사용하였다.

15 스케이트 타는 사람들이 있는 성 부근 겨울 풍경

A Winter Scene with Skaters near a Castle

헨드릭 아베르캄프 Hendrick Avercamp (1585~1634)

1608 추정~1609
참나무 패널에 유채 | 국립미술관, 런던, 영국

청각장애와 언어장애가 있는 헨드릭 아베르캄프는 네덜란드 회화의 황금시대에 활동했으며, 그 시기 극도로 추운 겨울을 즐기는 사람들을 그린 그림으로 유명해졌다. 이 원형의 구도에서는 모든 사람이 상쾌하고 추운 날씨를 즐기고 있는 듯이 보인다. 수백 명의 사람이 을씨년스러운 겨울 하늘 아래, 얼어붙은 운하 위에 멀리까지 흩어져 있다. 단일한 초점도, 사회적 계층도 보이지 않는다. 부유하든 가난하든, 늙었든 어리든 모두가 같은 비중으로 그려졌다. 이 장면을 자세히 들여다보면 ― 오늘날의 관람객들이 그렇듯 ― 스케이트를 타고, 미끄러지고, 넘어지고 사랑에 빠지며 휴식까지 취하고 있다. 어떤 사람은 화려하게 차려입었으며, 어떤 사람은 손을 잡고 있고, 어떤 사람은 의기양양하게 스케이트를 타며, 어떤 사람은 한층 더 엉거주춤한 모습이다. 금으로 치장한 썰매가 얼음판 위를 가로지르고, 아이들도 놀고 있다. 한 사람, 한 사람이나 나무의 실루엣 등 아주 주의 깊게 관찰한 세부 묘사로 가득 차 있지만, 성이 있는 실제 장면은 상상으로 빚어낸 것이기도 하다.

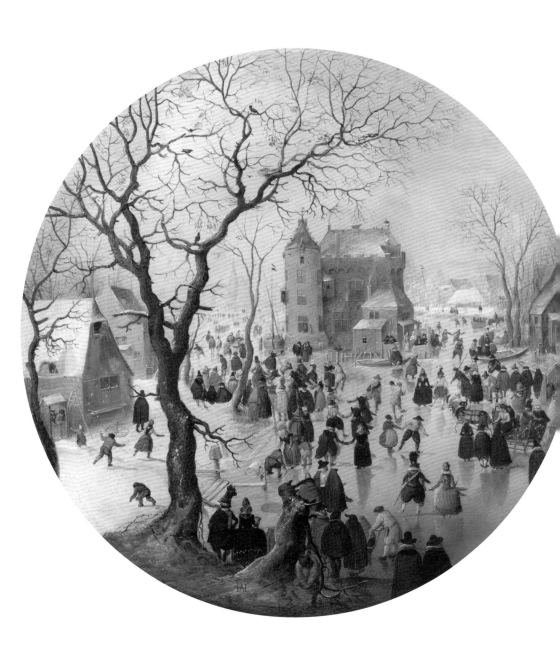

1 썰매를 끄는 말을 장식하는 깃털은 모두 몇 개인가?

2 스케이트를 신고 있는 부인을 돕는 신사를 찾아보자.

3 넘어진 여자가 입고 있는 옷의 색은 무엇인가?

다음 장면을 그림에서 찾아보자.

4 5 6

7 펄럭이는 깃발의 색은 왜 오렌지색, 흰색, 푸른색인가?

8 한때 이 그림은 사각형이었다. 지금은 왜 원형인가?

9 네덜란드 화가 헨드릭 아베르캄프가 이 눈 오는 장면을 그리
는 데 궁극적으로 영향을 미친 것은 무엇인가?

1611년 아르테미시아는
가정교사 아고스티노 타시에게 강간당했다.
그녀의 아버지 오라치오는 타시가 딸과
결혼하기를 거부하자 고소했다.
7개월간의 재판 동안 타시가 오라치오의
처제와 간통했으며 자신의 아내를 살해할
계획이었던 사실도 밝혀졌다.

16 홀로페르네스의 머리를 베는 유디트

Judith Slaying Holofernes

아르테미시아 젠틸레스키Artemisia Gentileschi (1593~1656 추정)

1611~1612

캔버스에 유채 | 카포디몬테 미술관, 나폴리, 이탈리아

아르테미시아 젠틸레스키는 여성이 제대로 된 직업을 가질 수 없었던 시대에 화가가 된 흔치 않은 존재였다. 화가인 아버지 오라치오와 카라바조의 영향을 많이 받은 그녀는 인습에 맞서 당대 최고의 화가 중 한 사람이 되었고, 강력한 메디치 가문과 스페인 왕 필립 4세의 후원을 받았다. 그녀는 자신의 인생과 같이 극적이며 표현력이 강한 그림을 통해 신화와 성서에 등장하는 강인한 여성을 종종 묘사하였다. 여기에서도 성서에 등장하는 주인공 유디트가 자신이 살던 도시 베둘리아를 침략한 느부갓네자르 왕의 앗시리아 장군 홀로페르네스를 참수하는 장면이 나온다. 홀로페르네스는 유디트를 만났을 때 그녀를 유혹하고자 자신의 장막으로 초대하였고, 그러다 먼저 술에 취해 정신을 잃었다. 기회를 포착한 그녀는 하녀의 도움을 받아 그의 목을 베었다. 이때 홀로페르네스는 여전히 술에 취한 채 깨어나 자신에게 무슨 일이 일어나고 있는지 뒤늦게 알아차렸으나 머리를 움켜쥐고 목을 베는 유디트에 맞서기에는 너무 늦어버렸다.

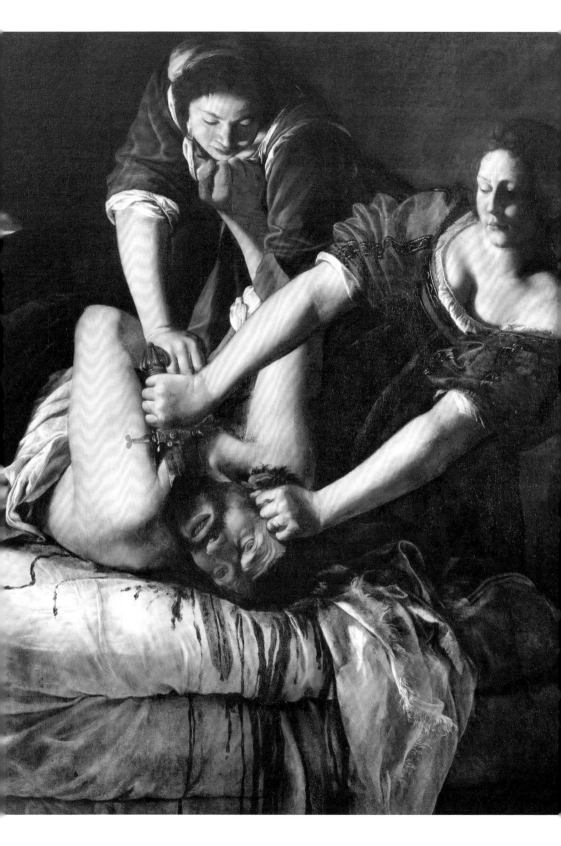

그림 속으로

1 유디트의 드레스는 무슨 색인가?

2 홀로페르네스는 어디에 누워 있을까?

3 그림에서 홀로페르네스는 의식이 없는 상태인가?

퍼즐 맞추기

다음 장면을 그림에서 찾아보자.

4 **5** **6**

배경지식

7 카라바조의 영향을 보여주는 이 그림에서 젠틸레스키가 사용한 기법의 이름은 무엇인가?

8 이 그림에서 유디트는 누구의 얼굴을 바탕으로 그렸을까? 그리고 홀로페르네스 얼굴의 특징은 누구와 닮았는가?

9 성서의 이야기에 따르면 앗시리아 군대를 겁주기 위해 유디트는 성벽에 무엇을 내걸었는가?

그림의 배경은 한나라 왕조
(기원전 206~기원후220) 시대를
묘사하고 있지만, 구영은 16세기 자신이
살던 시대의 직물 인쇄 방식과 물건들을
포함시키고 있다.

구영은 유명한 미술 수집가인
시앙 위안피엔Hsiang Yuan-pien의
의뢰를 받아 문화 강국으로서
중국의 재건에 기여하였다.

17 한나라 궁전의 봄날 아침

Spring Morning in the Han Palace

구영Qiu Ying의 모사품(1494~1552)

1650년 이후

실크에 먹과 물감, 코끼리 상아 두루마리 | 월터스 아트 뮤지엄, 볼티모어, 미국

우아한 궁녀들과 하녀들이 봄날 아침 한나라 황궁에서 휴식을 취하고 있다. 어떤 이는 수다를 떨고, 밥을 먹고, 어떤 이는 중국 악기를 연주하고, 춤을 춘다.

구영은 다재다능한 화가였으며, 먹을 번지게 하는 효과, 정교한 붓으로 그려낸 선에 대한 기법과 폭넓은 주제를 다루는 능력으로 당대의 존경을 받았다. 뿐만 아니라 그는 인물, 새, 꽃, 건물과 풍경 등의 묘사에도 탁월함을 보였다. 이 작품은 아름다운 여인을 그리는 중국의 전통적인 그림으로 지칭되는 '사녀도Belle painting, 仕女畵'의 범주에 드는 작품이며, 건축을 주제로 하는 중국의 전통화 '계화Ruler-lined painting, 界畵'로 분류되기도 한다. 이런 전경은 움직이는 이미지가 없었던 시대였음에도 움직임을 전달하고 있다. 궁녀들의 활동을 묘사하는 것은 중국 그림의 전통적인 한 부분이다. 건물 주변에 장식적으로 배치된 이 인물들은 당나라와 송나라 왕조 시대에 입었던 옷들을 자세히 본떠서 입고 있으며, 여성의 몸은 명나라 시대의 유행을 반영하듯 날씬하게 그려져 있다.

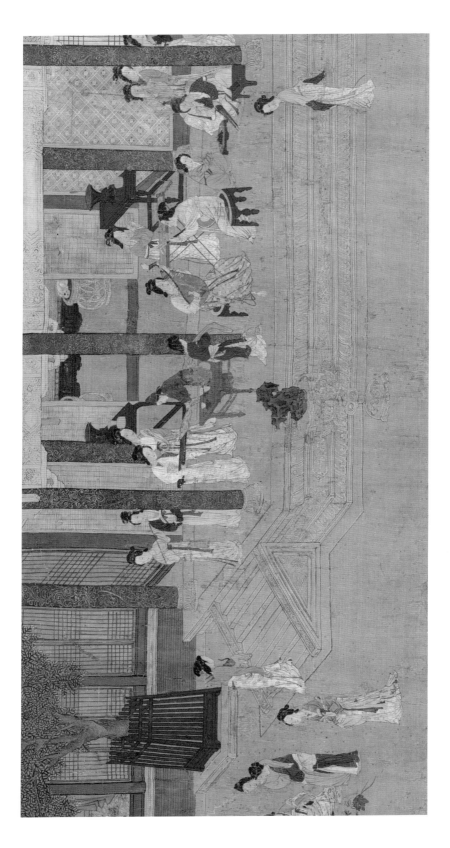

1 지금 보이는 그림의 부분에는 얼마나 많은 사람이 있는가?

2 짧고 붉은 다리 테이블 주위 바닥에 앉아 있는 여성들은 어떤 활동을 하고 있는가?

3 빨간색 좌탁은 모두 몇 개인가?

다음 장면을 그림에서 찾아보자.

4 5 6

7 이 그림을 그린 화가 구영은 어느 왕조 시대의 사람인가?

8 이 그림은 한나라 황궁의 봄날 아침을 묘사하고 있다. 한나라가 집권해 있던 시기는 언제인가?

9 원제는 후궁이 너무 많았다. 그래서 모든 후궁들의 초상화를 그리게 했고, 그 가운데에서 보고 싶은 후궁을 매일 골랐다. 그런데 왜 후궁 중 한 명인 왕소군은 그다지 매력적이지 않은 모습으로 묘사되었는지 추론해 보자.

스페인화파의 가장 위대한 화가인
디에고 벨라스케스는 스페인의 국왕
필립 4세의 친구이자 화가였으며
이 그림은 왕실의 가족 초상화다.

지금껏 있었던 가장 위대한 화가 중
한 명으로 여겨졌던 벨라스케스는
에두아르 마네, 존 싱어 사전트,
파블로 피카소, 살바도르 달리를 포함한
많은 예술가들에게 영향을 끼쳤다.

18 시녀들

Las Meninas

디에고 벨라스케스Diego Velazquez (1599~1660)

1656

캔버스에 유채 | 프라도 미술관, 마드리드, 스페인

왕의 가족들이 궁전 안에 있는 벨라스케스의 스튜디오에 모여 있다. 가운데에는 스페인의 필립 4세와 오스트리아 출신의 두 번째 부인 마리아나의 딸, 다섯 살 된 인판타 마르가리타가 있다. 벨라스케스는 아이의 머리에 빛을 비추고 섬세한 드레스를 입은 그녀를 금빛의 아이로 묘사한다.

아이는 하녀들(시녀들)에게 둘러싸여 있다. 한 사람이 무릎을 꿇고 그녀에게 금쟁반 위에 놓인 음료를 권한다. 벽에 있는 작은 거울에는 왕과 왕비가 비친다. 여왕의 시종은 열린 문 옆 계단에 있고, 벨라스케스는 작업 중인 화가의 전신 초상을 그림 속에 담고 있다. 그는 붓과 팔레트를 든 채 캔버스 뒤에 서 있다.

많은 유럽의 군주들은 자신들만의 난쟁이를 가지고 있었고, 벨라스케스는 스페인 궁정의 난쟁이들과 친구 사이였다.

여기 보이는 두 사람은 필립 4세의 종자들이다. 마리바르볼라 혹은 마리아 바르볼라와 니콜라스 페르투사토 또는 니콜라시토다. 궁전의 어릿광대가 졸고 있는 개를 장난스럽게 발로 깨우려고 한다.

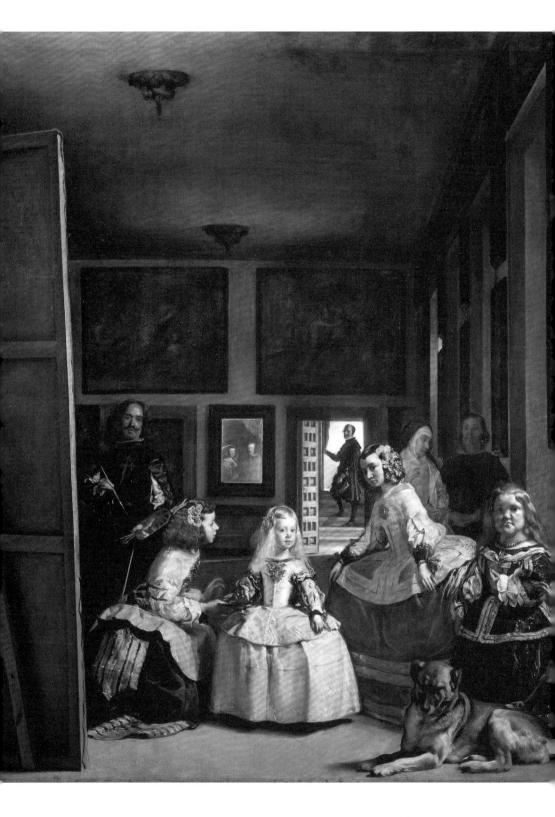

1 그림 속에는 몇 명의 사람이 있는가?

2 그림에는 두 광원이 있다. 하나는 그림의 오른쪽에서 나오는 빛이다. 다른 하나는 어디에 있는가?

3 그림에서 나비를 찾아보자.

4 벨라스케스가 그림에 그린 화가는 누구인가?

5 화가가 이 그림을 그리게 한 사람은 그림 속 어디에 있으며, 또 누구인가?

6 원본 그림은 1656년에 그린 것이다. 반면 어린 왕녀의 볼은 1734년에 다시 칠해졌다. 그 까닭은 무엇인가?

다음 장면을 그림에서 찾아보자.

7

8

9

작고 하얀 점들로 반사된 빛의 반짝임을
표현한 이 그림에서도 볼 수 있듯이
페르메이르는 빛을 탁월하게 그려낸
작가로 가장 존경받았다.

페르메이르는 19세기 후반까지
델프트 밖에서는 비교적 알려지지 않았다.
그의 명성은 1995년 워싱턴 D.C에 있는
국립미술관에서 열린, 대규모 전시로
굳어졌다. 1999년 트레이시 슈발리에의 소설
『진주 귀걸이를 한 소녀』의 출판이 그 뒤를
이었고, 2003년 오스카상 후보에 오른
영화로 각색되기도 했다.

19 우유 따르는 하녀

The Milkmaid

요하네스 페르메이르**Johannes Vermeer**(1632~1675)

1660 추정

캔버스에 유채 | 레이크스 미술관, 암스테르담, 네덜란드

우유 따르는 하녀는 녹색 소매가 달린 노란색 상의를 입고, 푸른 앞치마와 흰 두건을 쓴 채 탁자 옆에 서서, 우유를 조리용 그릇에 따르는 일에 열중하고 있다.

탁자는 파란 천으로 덮여 있고, 우유 따르는 하녀의 맞은편 창문에서 나오는 빛이 그녀의 이마, 상의, 팔뚝, 그리고 테이블의 일부와 흐르는 흰 우유 위로 비치는데, 우유는 이 그림에서 유일하게 움직이는 물체다.

테이블 위에는 바구니 속에 든 빵과 몇 개의 롤빵이 있다. 집 안일은 네덜란드 회화의 공통적인 특징이며, 이 구성은 일상적으로 해야 할 일을 성실하게 수행하는 여성의 조용한 평온함을 발산한다. 오른쪽 하단의 델프트 타일은 큐피드가 활을 들어 올리는 모습을 담고 있으며, 이는 그림 속의 우유를 따르는 하녀가 사랑을 꿈꾸고 있음을 함의한다. 그리고 또 다른 델프트 타일에는 지팡이와 배낭을 들고 있는 한 남자가 그려져 있는데, 아마도 그녀가 부재중인 연인을 생각하고 있음을 암시하는 것이다.

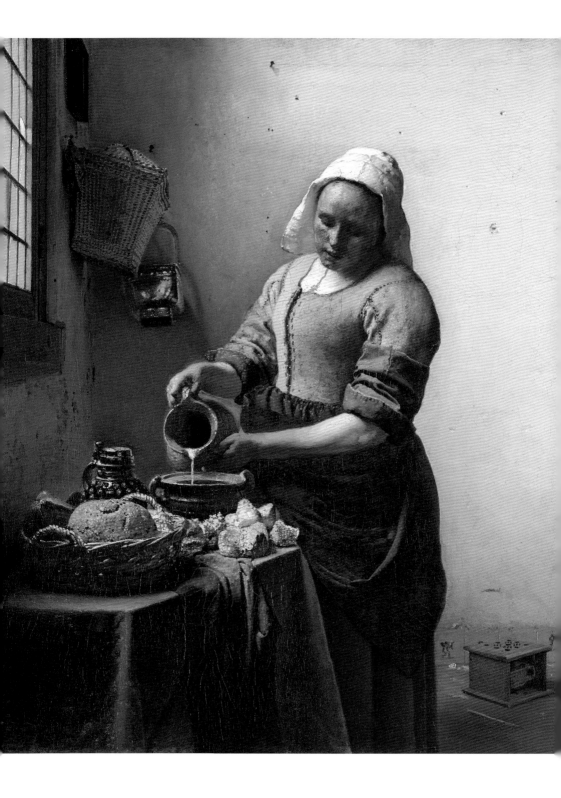

1 이 그림의 벽면에서 주목할 만한 것은 무엇인가?

2 하녀 뒤의 마룻바닥에 놓여 있는 갈색 상자는 무엇인가?

3 이 시기 우유를 따르는 하녀나 부엌에서 일하는 하녀의 이미지들은 종종 경박하거나 외설적인 모습으로 그려졌다. 이 그림에서도 페르메이르가 이와 같은 생각을 담아내고자 한 단서를 찾을 수 있는가?

배경지식

4 우유 따르는 하녀가 만들고 있는 것은 무엇인가?

5 처음 이 그림에서 페르메이르는 갈색 상자 대신 다른 무언가를 그렸다. 그것은 무엇이었는가?

6 〈'우유 따르는' 하녀〉 대신 다른 제목을 단다면, 무엇이 좋을 것이라 생각하는가?

퍼즐 맞추기

다음 장면을 그림에서 찾아보자.

7

8

9

이 그림을 그리기 22년 전,
고야는 병의 후유증으로 갑자기
영구적인 청각장애인이 되었다.

1819년과 1823년 사이에 고야는
'검은 그림들 Black paintings'로 알려진
14개의 연작을 창작했다.
그 작품들은 고야의 암울한 세계관과
광기에 대한 두려움을 반영하여
강렬하고 뇌리에서 떨쳐지지 않는
장면들을 묘사하고 있다.

20 1808년 5월 3일

The Third of May 1808

프란시스코 드 고야 Francisco de Goya (1746~1828)

1814

캔버스에 유채 | 프라도 미술관, 마드리드, 스페인

1808년 5월 2일, 나폴레옹 군대가 마드리드를 침공했다. 도시를 방어하기 위해 수많은 시민이 그에 맞서 봉기했지만 군대의 상대가 되지 못했다. 다음 날 프랑스 군인들은 그에 대한 보복으로 수백 명의 스페인 시민들을 체포하여 총살했다. 6년 후 프란시스코 드 고야는 이 사건을 그려달라는 의뢰를 받았다. 일렬로 늘어선 프랑스 군인들이 근거리에서 희생자들에게 총을 겨누고 있다. 조명이 환하게 밝혀진 가운데 흰 셔츠를 입은 노동자 중 한 명이 무릎을 꿇고 손을 높이 치켜들고 있다. 전경에는 미처 팔을 내리지 못한 채 죽은 사람이 있고, 그 뒤로는 시체의 더미가 쌓여 있다. 시민들 가운데 기도하는 사람은 프란시스코 수도회의 사제이며, 종교 단체의 일원이었기에 전날의 봉기에 참여하지 않은 듯이 보이지만 다른 희생자들과 함께 체포되었다.

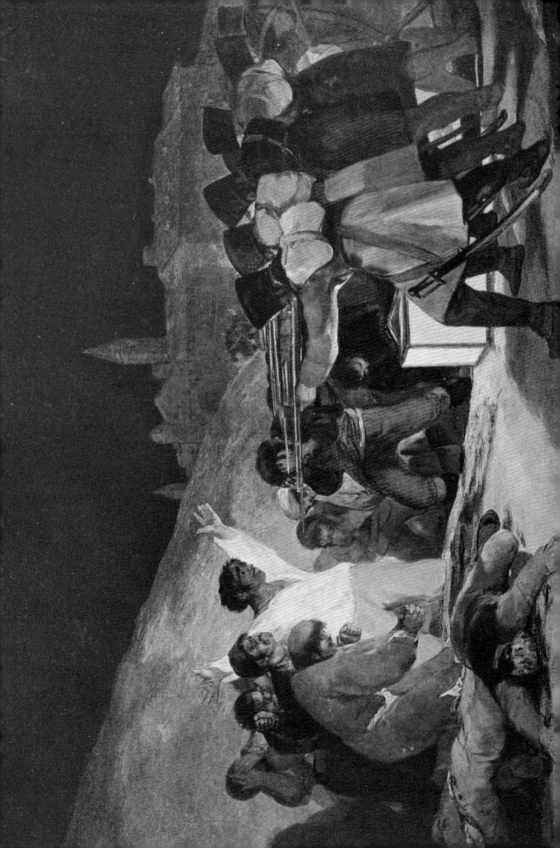

1 흰색 셔츠와 노란색 바지를 입은 남자는 왜 팔을 벌리고 있는
가?

2 손으로 얼굴을 가리고 있는 인물은 몇 명인가?

3 스페인 저항군들의 얼굴과 그들을 쏘고 있는 프랑스 군인들
을 볼 때 주목할 만한 부분은 무엇인가? 그 까닭은 무엇인가?

다음 장면을 그림에서 찾아보자.

4 5 6

7 이 그림을 "말 그대로 모든 의미에서, 스타일, 주제, 의도 등의
측면에서 혁명적이라고 할 수 있는 최초의 위대한 그림"이라
고 말한 미술사가는 누구인가?

8 스페인의 화가 고야는 이 그림과 짝을 이루는 또 하나의 그림
을 그려달라는 의뢰를 받았다. 짝을 이루는 그림의 제목은 무
엇인가?

9 1807년 프랑스에 의한 스페인 침략을 이끈 원동력을 제공한
인물은 누구였는가?

에도 시대는 200년 이상 전례 없는
평화와 번영을 구가한 시대로
예술적, 문화적, 사회적 발전이
꽃을 피우던 시기였다.

에도 시대(1603~1868)의
우키요에 화가들은 오늘날에도
여전히 전 세계 화가들이 사용하고
있는 목판인쇄 기술의 위대한 혁신가로
자리매김되고 있다.

21 료고쿠 다리와 거대한 둑

Ryōgoku Bridge and the Great Riverbank

우타가와(안도) 히로시게歌川広重(1585~1634)

1856 추정

종이에 목판인쇄 | 브루클린 미술관, 뉴욕, 미국

수미다 강을 가로지르는 료고쿠 다리는 1659년에 에도(지금의 도쿄)에 건설되었다. 거의 200년 후, 히로시게는 〈명소 에도 백경〉 연작 중 하나로 이 다리를 목판화로 그렸다. 그는 료코쿠 다리를 '갖가지 볼거리들, 극장들, 이야기꾼들, 여름 불꽃놀이들을 갖춘 동쪽 수도에서 가장 활기찬 곳이며, 밤낮으로 오락거리가 끊이지 않는 곳'으로 묘사했다. 이 그림은 화가의 독특한 양식으로 높은 곳에서 조망하는 시선으로 본 다리의 모습을 담고 있다. 사람들은 다리와 육지를 분주하게 돌아다니고 다양한 배들이 강에 떠다닌다. 강둑에서 사람들은 전통적인 일본식 옷을 차려입고 있으며, 양산을 쓴 채 곳곳에 널린 찻집을 찾는다. 다리 위에는 인파가 끊이지 않으며, 서로 교차하며 각자의 길을 가고 있다. 강 위에는 여객선과 화물선이 보인다. 반대편 강둑에는 훨씬 더 많은 사람이 있으며, 전체적인 모습은 타오르는 붉은 노을을 배경에 두고 있다.

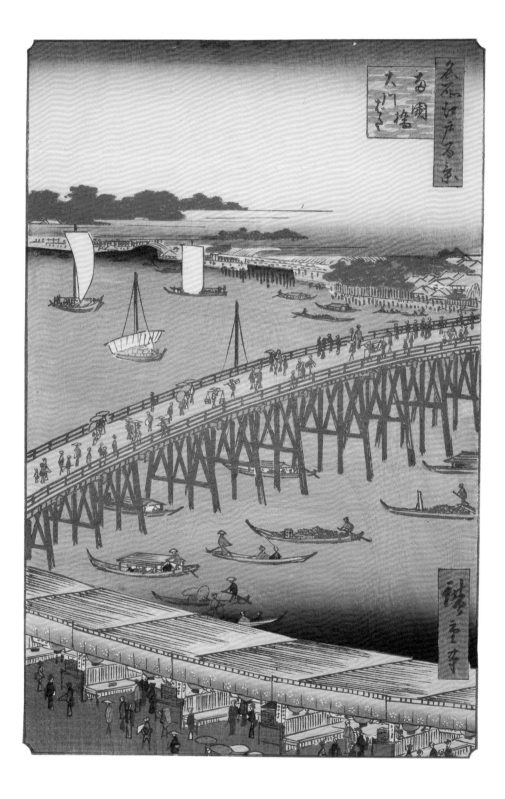

1 강에 떠 있는 배는 몇 척인가?

2 파란색 양산은 몇 개인가?

3 그림의 구도는 알파벳의 어떤 문자와 흡사한가?

4 물의 흐름을 저지하는 장치는 어디에 있는가?

5 히로시게는 1832년에 길게 이어진 토카이도 도로를 따라 여행하였고, 그것을 바탕으로 료고쿠 다리를 그렸다. 토카이도 도로는 어느 도시와 도시 사이에 나 있는가?

6 이 이미지는 우키요에 목판화 연작의 일부이다. 우키요에는 무슨 뜻인가?

7 그림의 하단에 묘사된 지역은 무엇을 하는 곳인가?

8 교토가 일본의 수도가 아니게 된 시기는 언제이며, 그 이유는 무엇인가?

9 이 장소가 위치한 일본의 섬은 어디인가?

모네의 파편적인 색의 터치는
옵티컬 효과를 전달하며 우리의 눈이
실제 사물을 보는 것처럼 나타내는
방식으로, 그의 뛰어난 면모를
보여준다.

모네는 만년에 백내장에 걸렸고
시력은 약해졌다. 그가 이 시기에 그린
그림 중 일부는 특이하게 붉은 색조를
띠고 있는데, 이는 백내장을 가진
사람들 시력의 특징이다.

22 베퇴이유 화가의 정원

The Artist's Garden at Vétheuil

클로드 모네|Claude Monet(1840~1926)

1881

캔버스에 유채 | 국립미술관, 워싱턴 시, 미국

1878년 9월, 모네는 센 강둑에 자리 잡은 조용한 마을 베퇴이유에 커다란 집을 빌렸다. 이 집에는 강으로 이어지는 계단이 있었고, 모네는 그 조경을 보기 위해 주인의 도움을 받았다. 눈부신 여름빛과 선명한 꽃의 색깔에 집중하면서, 그는 집에서 강으로 이어지는 계단식 길을 곧장 포착했다. 키 큰 해바라기 앞에 난 오솔길에서 한 어린 소년이 장난감 마차를 끌고 있다. 소년의 뒤에는 역시 그 집에 살던 가족들이 있다. 어떤 얼굴도 명확하게 묘사되고 있지는 않다. 밝은 햇빛과 반짝이는 그늘에서는 모든 것이 흐릿해진다. 모네는 즉흥적이고 순간적인 효과를 잡는 데 집중했기 때문에, 하늘은 극히 적은 부분만, 집 또한 감질날 만큼의 부분만 볼 수 있다. 그에게는 파란색과 흰색이 섞인 커다란 화분이 있었는데, 이사 후 다른 장소에서도 그 화분을 그리기도 했다.

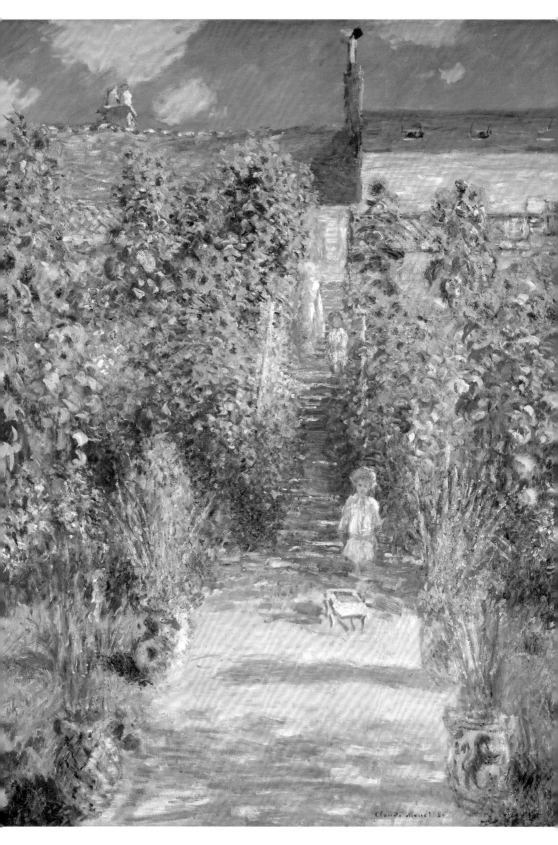

1 그림에 묘사된 사람은 몇 명인가?

2 모네는 해바라기를 그리기 위해 어떤 색들을 사용했는가?

3 정원에 깊이감과 원근감을 부여하기 위해 모네는 어떤 시각적 요소들을 결합했는가?

다음 장면을 그림에서 찾아보자.

4 5 6

7 화분에 있는 꽃은 어떤 종류인가?

8 모네는 또 다른 베퇴이유의 정원 그림을 그렸고, 같은 날, 같은 해의 다른 시간대에, 같은 장소를 즐겨 그렸다. 이처럼 몇 번이고 같은 대상과 장면을 다른 시간대에 그린 사례는 또 무엇이 있을까?

9 전경에 있는 아이는 누구인가?

왼쪽과 오른쪽에 있는 갈색 병들에 찍힌
붉은 삼각형은 바스 맥주의 로고다.
이 영국 맥주회사는 1777년에 설립되었으며,
1876년에 이 로고는 영국에서 최초로
상표등록이 되었다.

23 폴리베르제르의 술집

A Bar at the Folies-Bergere

에두아르 마네|Edouard Manet (1832~1883)

1882

캔버스에 유채 | 코톨드 갤러리, 런던, 영국

1869년에 건립된 폴리베르제르는 부유한 파리 시민들이 발레, 카바레, 곡예, 팬터마임, 오페레타를 즐기는 음악당이었다. 이곳의 실내는 말굽 모양을 하고 있다. 기둥이 받치고 있는 가운데 주변을 빙 둘러 발코니가 있고, 몇몇 바가 있는 통로가 있다. 거대한 거울의 정면에 젊은 여인(쉬종)이 서서 한 곳의 술집에서 일하고 있다. 우리는 그녀와 마주 봄과 동시에 뒤쪽 거울에 비친 그녀의 뒷모습 또한 보게 된다. 그녀는 중절모를 쓴 키 큰 손님을 향해 있다. 쉬종은 거울을 통하지 않아도 볼 수 있는 그림 속 유일한 사람이다. 마네는 의도적으로 모든 각도를 비논리적으로 만들었다. 예컨대 쉬종은 관람객을 정면으로 보고 서 있지만 그녀가 말을 건네는 남자는 비스듬한 각도로 보인다. 배경에는 손님들과 공연을 하는 사람들이 몰려 있는 것을 볼 수 있으며, 대리석으로 된 바의 위에는 복잡한 혼잡 속의 정물화처럼 술병들과 함께 오렌지, 꽃들이 있다.

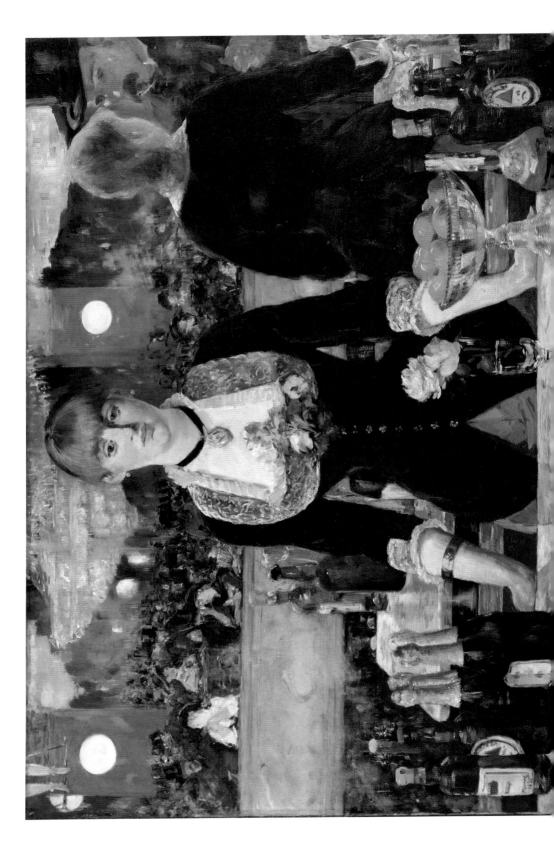

◈

그림 속으로

1 금박으로 포장된 샴페인은 몇 병인가?

2 중절모를 쓴 남자와 대화하고 있는, 그림의 오른쪽에 있는 여자는 누구인가?

3 공중그네를 타는 곡예사는 어디에 있는가?

⬤

배경지식

4 이 그림은 에두아르 마네가 그린 모든 그림 가운데 특히 주목할 만한 그림으로 평가된다. 그 이유는 무엇인가?

5 이 그림을 소장하고 있던, 마네의 절친한 친구이자 작곡가는 누구인가?

6 그림의 어떤 부분이 1870~1871년 프랑스-프러시아 전쟁 이후의 반독일적 감정을 나타낸다고 생각할 수 있을까?

▣

퍼즐 맞추기

다음 장면을 그림에서 찾아보자.

7 8 9

조르주 쇠라의 이 기념비적인 그림은
각고의 노력을 기울인 기법으로,
완성에 2년이 걸렸다.

쇠라의 그림은 수많은 패러디를 낳았다.
특히 영화 〈페리스 뷰엘러의 휴일
Ferris Bueller's Day Off〉, TV 시리즈 〈패밀리
가이Family Guy〉, 〈심슨 가족The Simpsons〉,
〈더 오피스The Office〉 등에
눈에 띄게 등장한다.

24 그랑 자테 섬에서의 일요일 오후

A Sunday on La Grande Jatte

조르주 피에르 쇠라Georges-Pierre Seurat(1859~1991)

1884~1886

캔버스에 유채 | 시카고 미술연구소, 일리노이, 미국

그랑 자테 섬은 19세기 후반, 여름철의 일요일 오후마다 부유하고 유행에 민감한 파리 시민들이 즐겨 찾았던 센 강에 있는 섬이다. 조르주 쇠라는 스스로 분할주의라 칭했고 지금은 점묘법으로 알려진 새로운 기법을 사용하여 평화로운 광경을 그림에 담았다. 윤곽선이 없는 그림은 순색의 작은 점들로 이루어져 있으며, 그 점들이 인접하면 물감의 물리적 혼합을 통해서가 아니라 관람객의 눈 속에서 광학적으로 뒤섞이는 효과를 낸다. 그림 속에는 원숭이와 강아지를 데리고 나온 젊은 부부, 어린 소녀의 손을 잡고 있는 보모, 나비를 잡으려 하는 또 다른 어린 소녀, 뿔피리를 부는 남자, 낚시 하는 여자 등, 온갖 사람들이 여러 가지 모습으로 휴식을 취하고 있다. 한 남성은 파이프를 물고 비스듬히 누워있으며, 개는 소풍의 잔해를 킁킁거리며 냄새 맡고 있다. 다른 남성은 보트를 바라보며 지팡이를 들고 있으며, 한 여성은 뜨개질을 한다. 생동감 있고 거대한 이 작품은 인물, 나무, 빛과 그림자가 세심하게 배치되어 매혹적인 패턴을 연출한다.

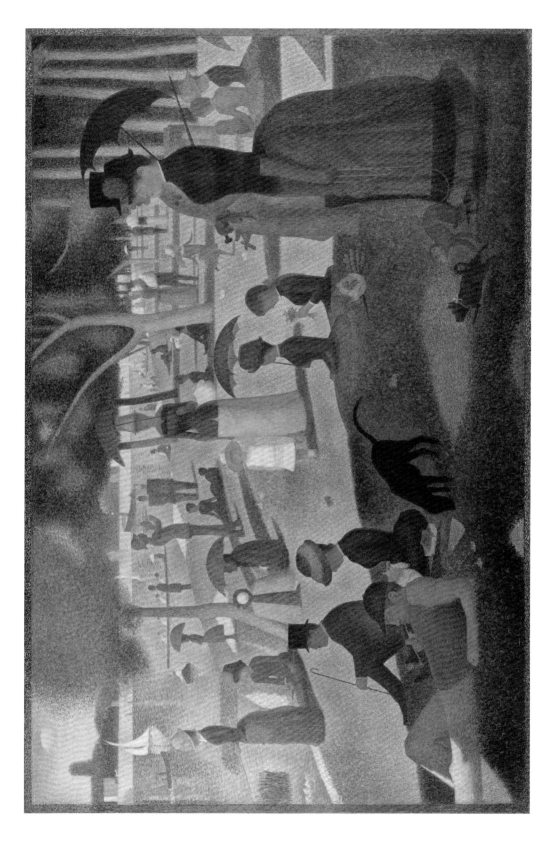

1 그림 속 원숭이를 찾아보자.

2 양산은 몇 개나 있는가?

3 강물 위에는 몇 종류의 배가 있는가?

4 쇠라가 이 그림에서 사용한 기법은 무엇인가?

5 이 그림은 새로운 예술 운동의 시작을 알린 것으로 유명하다. 그 운동은 무엇인가?

6 미국에는 이 그림을 상당 부분 재현하고 있는 토피어리 공원이 있다. 어디에 있는가?

7 그림에는 '평범하지 않은' 두 여성이 있다. 한 사람은 낚시를 하는 것처럼 보이며, 다른 사람은 손에 원숭이 목줄을 잡고 있다. 미술사가들은 이 여성들이 무엇을 하는 사람이라고 추측하고 있는가?

다음 장면을 그림에서 찾아보자.

8 **9**

빈센트 반 고흐는 자신의 귀를 자른 후
회복 중인 생 레미 정신병원의 방에서
새벽이 오기 전에 이 그림을 그렸다.

반 고흐의 동생 테오는 1891년 사망했을 때
수백 점의 그림, 편지, 스케치를 자신의
아내에게 남겼다. 아내 요한나는 고흐의
작품들을 회고전에 기증하고 형제의 서신을
서한집으로 편집하는 등 반 고흐의 사후
성공을 이끈 원동력이 되었다.

25 별이 빛나는 밤에
The Starry Night

빈센트 반 고흐 Vincent van Gogh (1853~1890)

1889
캔버스에 유채 | 현대미술관, 뉴욕, 미국

이 그림에 관해 빈센트 반 고흐는 동생 테오에게 이렇게 썼다. "오늘 해가 뜨기 전에 나는 오래도록, 창 너머 아주 커다란 샛별만이 비치는 시골 풍경을 보았어." 그가 바라본 창문은 남프랑스의 한 정신병원에 있었고, 그곳에서 정신 질환이 회복되기를 바라며 요양하고 있었다. 굵고 소용돌이치는 붓 자국들, 주로 파란색과 노란색의 주도적인 색채로 이루어진 이 장면은 빈센트의 관찰과 상상력이 혼합된 결과물이다. 굽이치는 붓놀림으로 밝은 구체들과 초승달이 어두운 하늘에서 흔들리고 있는 것처럼 보인다. 왼쪽에 보이는 커다란 실루엣의 사이프러스 나무는 빈센트의 사회로부터의 고립감을 상징하는 듯하며, 먼 산자락의 그늘 속에 교회의 첨탑이 있는 마을은 땅과 하늘을 연결하는 것처럼 보인다. 이 그림은 창세기(37:9)에서 요셉이 그의 형제들에게 자신의 꿈에 관해 "해와 달과 11개의 별이 내게 경의를 표했다"라며 이야기 해주는 내용에 영향을 받았는지도 모른다.

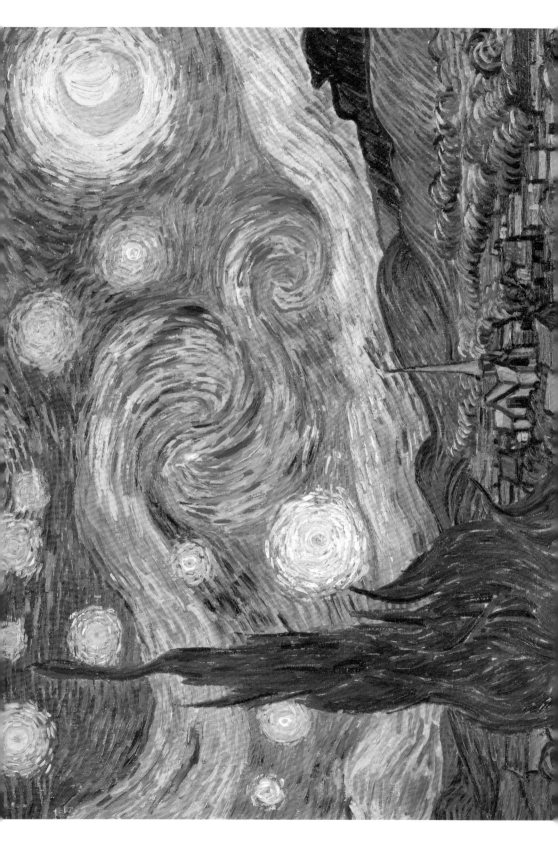

1 하늘에 있는 천체는 모두 몇 개인가?

2 마을에 불이 켜진 창문은 모두 몇 개인가?

3 샛별을 표현하고 있는 천체는 무엇인가?

4 이 그림을 그릴 때 반 고흐는 어디에 있었는가?

5 그림 전면에 있는 초록색 나무들은 사이프러스 나무다. 유럽
문화에서 사이프러스 나무는 보통 무엇을 상징하는가?

6 반 고흐는 어떻게 죽었는가?

7 오베르쉬르우와즈 묘지에 있는 빈센트 반 고흐의 무덤 옆에
나란히 놓인 무덤은 누구의 것인가?

다음 장면을 그림에서 찾아보자.

8 9

1894년 발라동은 국립순수예술협회
Societe Nationale des Beaux-Arts 에 입회한

최초의 여성이었다.

발라동의 아들 또한 화가였다.
그녀는 아들이 알코올중독으로 인해
그림을 그릴 수 없었을 때 그의 그림
중 많은 작품을 완성했다.

26 마리와 질베르테의 초상

Portrait of Marie and Gilberte

수잔 발라동-Suzanne Valadon (1865~1938)

1913

캔버스에 유채 | 순수미술 박물관, 리용, 프랑스

이 그림은 수잔 발라동의 조카 마리 코카와 그녀의 딸 질베르테를 그린 것이다. 어두운 윤곽선과 선명한 색감을 사용하여 발라동은 인물들이 앞으로 튀어나오는 것처럼 보이도록 구성하였다. 특히 남성들이 주류인 환경에서 그녀는 드가, 툴루즈 로트레크, 르누아르, 퓌비 드샤반, 그 밖의 다른 남성 화가들과 교류했으며, 그들은 그녀에게 그림에 관한 충고를 아끼지 않았다. 비록 발라동은 다른 화가들의 영향력을 부인했으나 단순화된 형태와 기울어진 구도는 드가, 로트레크의 작품에서 진화한 것이며, 강한 윤곽선은 클루아조니즘(폴 고갱과 연결된 후기 인상주의 양식)에 영감을 받은 것으로 보인다. 그림의 많은 부분은 깊이감 있는 푸른색과 적갈색으로, 굽이치는 불규칙적인 선과 대각선으로 창작되었다. 발라동이 현실을 재현하는 것만큼 리듬이나 패턴에 관심을 기울였음은 명확하다.

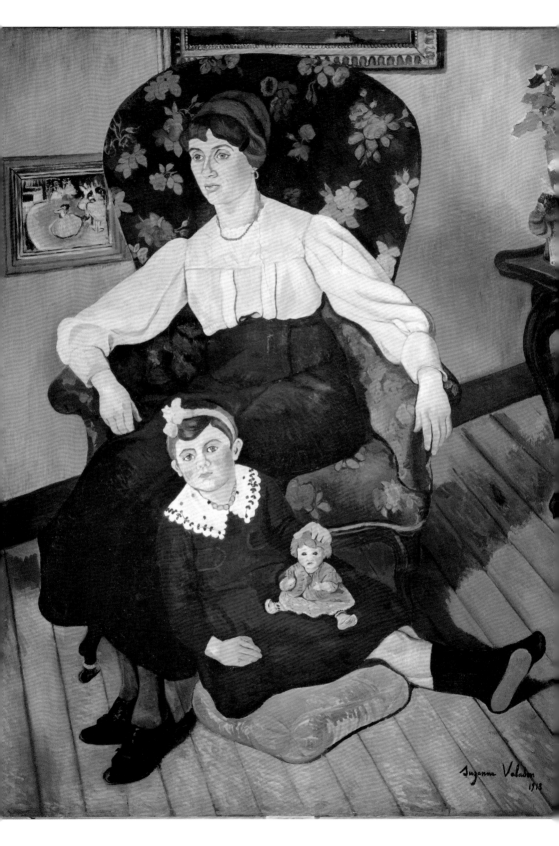

 그림 속으로

1 안락의자 옆 벽에 걸린 그림은 어느 화가의 그림을 복제한 것이다. 그 화가는 누구인가?

2 탁자 위의 꽃들은 어떤 꽃들인가?

3 그림에 있는 보석은 몇 개인가?

퍼즐 맞추기

다음 장면을 그림에서 찾아보자.

4 5

배경지식

6 1894년 발라동은 협회가 인정하는 최초의 여성 화가가 되었다. 그 협회의 이름은 무엇인가?

7 발라동은 몇 번 결혼했는가?

8 발라동을 그린 르누아르의 유명한 그림 제목은 무엇인가?

9 발라동의 아들은 도시 풍경을 전문으로 그린 유명한 화가가 되었다. 그의 이름은 무엇인가?

1965년 프랑스의 패션디자이너
이브 생 로랑은 몬드리안 컬렉션이라고
명명한 여섯 벌의 칵테일 드레스를
디자인했다. 각각의 드레스는
몬드리안의 그림을 바탕으로 했다.

27 커다란 빨간색 평면, 노랑, 검정, 회색과 푸른색이 있는 구성

Composition with Large Red Plane, Yellow, Black, Grey and Blue

피에트 몬드리안Piet Mondrian(1872~1944)
1921
캔버스에 유채 | 헤이그 미술관, 헤이그, 네덜란드

피에트 몬드리안은 신지학Theosophy의 신비주의적 원리에 관심을 갖기 전까지 원래 풍경화를 그리는 것으로 알려져 있었다. 이 비교적秘敎的인 종교 운동은 그의 접근 방식을 극적으로 바꾸어 놓았고, 결과적으로 그의 작품이 20세기 미술과 디자인에 압도적인 영향을 미치도록 만들었다. 데 스테일(The Style) ― 아주 본질적인 형식과 색채만을 사용하자고 주창한 네덜란드의 미술운동 ― 의 일원으로서, 그리고 몬드리안이 신조형주의라고 설명한 것을 통해, 그는 완벽한 추상 미술을 창조하기 위해 자신의 그림을 단순화하기 시작했다. 세계의 정신적 질서와 신지학에 관한 자신의 철학적 신념에 바탕을 두고 그는 새로운 예술 이론들을 탐구했다. 오직 원색과 검정색, 흰색만을, 그리고 수평선과 수직선만을 사용하여 가장 근본적이며 순수한 형식들로 자신의 그림 요소들을 환원함으로써 그는 조화를 만들고자 했으며, 자연과 그 신비적 에너지의 본질을 드러내고자 했다. 이 그림에서 그는 캔버스를 하얗게 칠한 다음 검정 선으로 된 수직과 수평의 불균등한 격자를 그렸다. 그리고 마지막으로 빨강과 노랑, 파랑의 세 가지 원색을 평판에 칠했다.

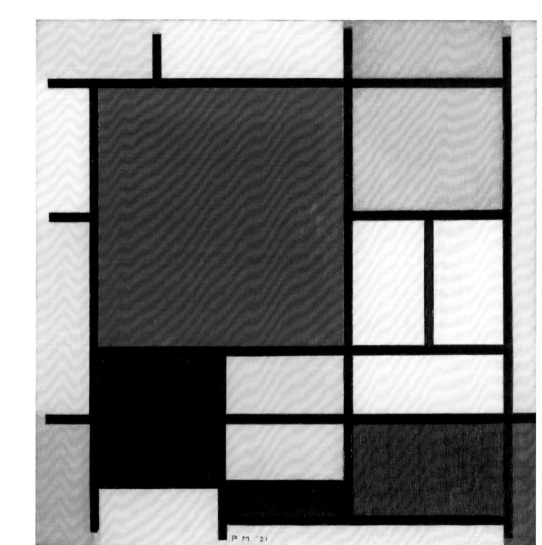

1 완전한 사각형은 몇 개인가?

2 어떤 색상이 가장 큰 표면을 차지하고 있는가?

3 이 그림을 그리기 위해 사용할 수 있는, 끊기지 않은 직선의 가능한 가장 적은 수는 몇 개인가?

4 몬드리안이 테오 반 두스뷔르흐와 함께 공동으로 설립한 미술운동이자 그룹은 무엇인가?

5 후기 인상주의는 몬드리안 초기에 영향을 미쳤지만, 그가 새로운 미술운동을 시작하기 전에 다음으로 실험하기 시작했던 예술은 어떤 양식이었는가?

6 몬드리안이 1938~1940년에 이주해 간 도시는 어디인가?

7 다음 중 원본 그림의 선과 정확하게 일치하는 그림은 무엇인가? 그림들은 비교를 어렵게 하기 위해 방향을 돌리거나 뒤집었다.

스페인의 호안 미로가 파리로 이사했을 때
그는 너무도 가난하고 굶주린 나머지
급기야 환각을 일으키기도 했다고
훗날 말했다. 그런 상황은 그의
'오토마티즘automatism' 혹은 무의식적인
그림에 영감을 주었다.

28 경작지

The Tilled Field

호안 미로Joan Miró(1893~1983)

1923~1924
캔버스에 유채 | 솔로몬 R. 구겐하임 미술관, 뉴욕, 미국

　이 그림은 카탈로니아 몽로이그 델 캠프에 있는 호안 미로의 가족농장을 재현한 것으로 그의 상상 속 오브제를 묘사하였다. 전반적으로 노란색은 희망을 상징하는 햇살을 의미한다. 미로의 스타일은 초현실주의와 그래픽 디자인 영역의 발전에 결정적인 역할을 하였다. 그가 영향을 받은 범위에는 중세 스페인의 태피스트리, 로마네스크 카탈로니아의 프레스코화, 히에로니무스 보스의 〈세속적인 쾌락의 동산〉(32~35페이지) 등을 포함하고 있다. 다양한 장소에서 나타나는 눈은 초기 기독교 미술을 떠올리게 하는데, 그 그림에서 천사들은 종종 성경 에세키엘서(10:12)의 구절, "그리고 그들의 전신과 등, 손과 날개, 그리고 마차는 모두 눈으로 가득 차 있었다"에 대한 반응으로 작은 눈으로 장식되곤 했다. 귀들은 모든 대상에는 살아있는 영혼이 담겨 있다는 미로의 신념을 전달하며, 소가 끄는 쟁기와 같은 형상은 그에게 익숙했던 스페인 선사시대의 알타미라 동굴벽화에 바탕을 두고 있다. 모자를 쓰고 접은 파리 신문을 들고 있는 스페인 도마뱀은 그가 태어난 곳과 현재 사는 곳 모두를 상징화한 것이다.

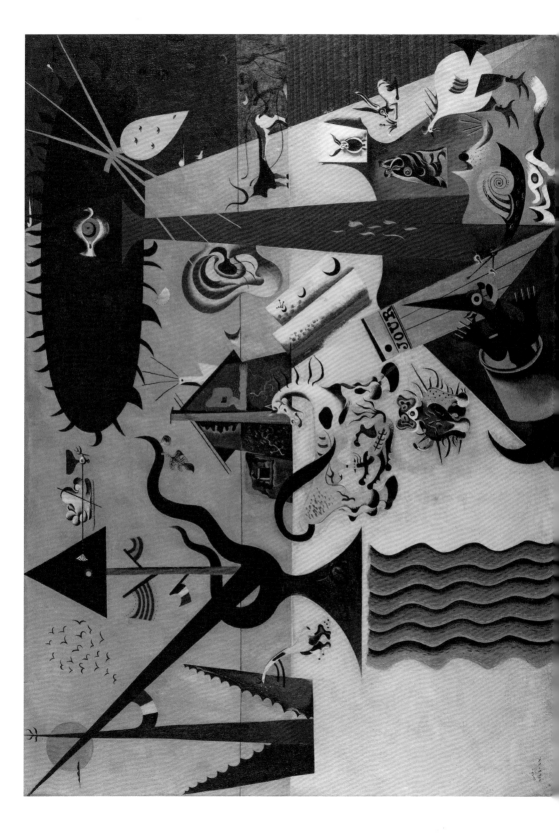

1 그림 중앙의 왼쪽에 있는 국경 초소에 내걸린 서로 다른 세 나라의 국기는 각각 어느 나라인가? 그리고 무엇을 가리키는가?

2 이 그림이 속해 있는 미술사조는 무엇인가?

3 그림에서 발견할 수 있는 동물들은 어떤 동물들인가?

4 이 그림의 왼쪽에 놓인 물결치는 수직의 선들과 오른쪽 끝에 있는 수평선은 무엇을 의미하는가?

5 그림에서 '낮day'을 찾을 수 있는가?

6 그림은 두 개의 수평선으로 세 영역으로 분할되어 있다. 세 영역의 각각은 무엇을 상징하는가?

7 미로가 성장한 스페인의 지역은 어디인가?

8 미로는 나무에 왜 눈과 귀를 그려 넣었는가?

9 미로는 이 그림에 채도가 낮은 색을 사용했다. 왜 그랬는가?

1911년, 〈모나리자〉가
파리의 루브르 박물관에서 도난당한
사실이 널리 알려졌고, 피카소와 그의
수행원들이 강도죄로 기소되었다.
경찰은 피카소의 아파트를 수색했지만
레오나르도 다빈치 명화의 어떤 흔적도
찾아내지 못했다.

피카소의 수많은 일화 중 하나로
그의 아파트에 난입한 게슈타포 경관과의
만남이 있다. 그는 〈게르니카〉 그림을
가리키며 물었다. "당신이 그렸나?"
이에 피카소는 "아니, 당신들이 그렸지"라고
대답했다.

29 게르니카

Guernica

파블로 피카소**Pablo Picasso**(1881~1973)

1937

캔버스에 유채 | 레이나 소피아 국립미술관, 마드리드, 스페인

이 거대한 그림의 검정, 회색, 그리고 흰색은 피카소가 대학살에 대해 알게 된 신문의 모습을 반영한다. 스페인 내전 (1936~1939) 동안, 프랑코 장군의 파시스트 군대를 지원하는 독일과 이탈리아 비행기는 게르니카의 바스크 지역을 폭격했다. 이 폭격으로 200명 내지 250명의 무고한 시민이 죽고, 수백 명의 사람이 부상을 당한 것으로 보고되었다. 피카소의 왜곡은 그로 말미암은 고통과 공포를 전달한다. 왼쪽에서 죽은 아기를 안고 있는 여자는 머리를 뒤로 젖히며 울부짖는다. 그 근처에 스페인과 무자비한 파시스트 정권을 상징하는 황소는 불꽃 같은 꼬리를 휘두른다. (게르니카의 시민들을 상징하는) 중앙에서 죽어가는 말은 절단된 팔로 부러진 칼을 여전히 움켜쥔 병사 위에 서 있다. 장면을 가로질러 한 여자가 절망 속에서 돌진하고, 또 다른 여자는 불타는 건물에서 비명을 지르며, 또 다른 여자는 촛불을 들고 창문 밖으로 몸을 내밀고 있다. 특히 전구는 들쭉날쭉한 채 폭발하는 듯이 보인다.

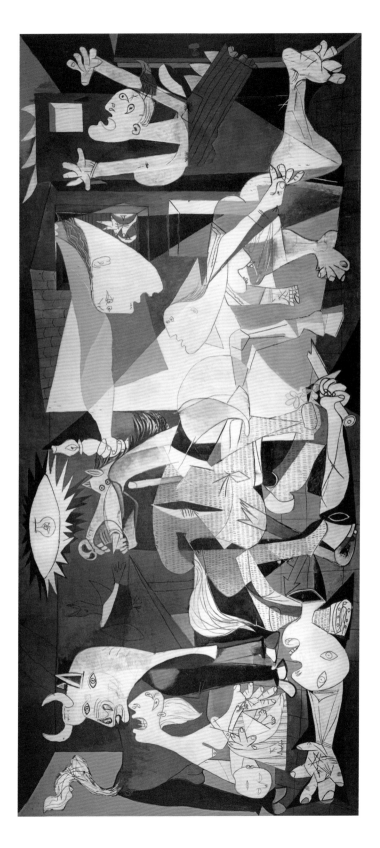

1　누구의 몸에서 예수 순교의 상징을 찾을 수 있는가?

2　부러진 칼 위에 희미하게 그려져 있는 것은 무엇인가? 이것은 무엇을 상징하는가?

3　그림 속에서 얼마나 많은 종류의 동물들을 찾을 수 있는가?

4　그림이 검정, 흰색과 회색으로 그려진 이유는 무엇인가?

5　이 작품을 피카소의 가장 정치적인 그림이라고 평가하는 이유는 무엇인가?

6　자클린 데 라 바우메 뒤르바흐는 이 그림을 어떤 매체를 통해 실물 크기로 복제했는가? 왜 그렇게 했는가?

7　게르니카가 자리 잡고 있는 도시는 어디인가?

8　피카소는 어느 도시에서 〈게르니카〉를 그렸는가? (그가 생애 대부분을 살았던 곳이다.)

9　피카소의 완전한 이름은 몇 개의 단어로 이루어져 있는가?

"나는 여섯 살 때 요리사가 되고 싶었다.
일곱 살 때는 나폴레옹이 되고 싶었다.
그리고 나의 야망은 아직도 커지고 있다."
— 살바도르 달리

1936년에 런던에서 중요한 초현실주의
국제 전시회가 열렸다. 이를 기념해 달리는
잠수복을 완벽하게 차려입고 납으로 된
개 두 마리와 당구 큐를 들고 다녔다. 하지만
이 유별난 옷차림은 계획처럼 되지 않았다.
달리는 헬멧의 무게로 숨이 막혀오기 시작했고,
당구 큐로 헬멧을 비틀어 열어야만 했다.
이 쇼는 초현실주의를 세상에 알렸다.

30 나르키소스의 변형

Metamorphosis of Narcissus

살바도르 달리Salvador Dalí(1904~1989)

1937

캔버스에 유채 | 테이트 모던, 런던, 영국

그리스 신화에서 신과 요정의 아들이자 아름다운 젊은이인 나르키소스는 오직 자신만을 사랑한 나머지 다른 많은 이의 마음을 아프게 만들었다. 그래서 신들은 그에게 벌을 내렸다. 어느 날 그는 물속에 비친 자신의 모습을 얼핏 보고는 그 모습에 반해 버렸다. 몇 달이고 그는 물가에서 아름다운 사람이 나타나기를 기다렸지만⋯⋯ 당연하게도 그는 나타나지 않았고, 결국 나르키소스는 죽고 말았다. 이에 미안함을 느낀 신들은 그를 꽃으로 영원히 살게 만들었다. 이 그림에서 나르키소스는 머리를 무릎에 대고 물속에 앉아 수면을 응시하고 있다. 그 옆에는 그의 모습을 본뜬 균형 잡힌 돌들이 있다. 또한 돌들은 나르키소스(수선화)가 자라고 있는 달걀을 든 손처럼 보이기도 한다. 이것은 젊음을 꽃으로 변형한 것이다. 달리는 종종 성적 욕망의 상징으로 달걀을 사용하였으며, 죽음과 쇠퇴를 상징하기 위하여 (돌의 손 모양 위에 보이는) 개미들을 활용했다. 그림의 뒤편에는 그에 앞서, 나르키소스가 다른 인물들과 동떨어진 채 주춧돌 위에 홀로 서 있는 모습을 묘사한 이미지가 있다.

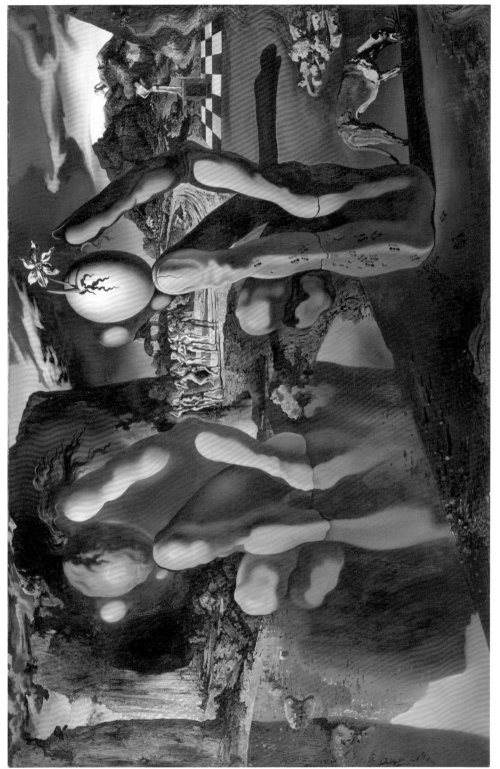

1 그림 속에 어느 게임 판의 일부가 보인다. 무슨 게임인가?

2 그림에서는 무엇이 성적 욕망의 이미지로 사용됐는가?

3 그림에는 어떤 곤충들이 있는가?

4 달리는 망상과 환각에 매료되었다. 그림에서 나르키소스의 특징을 모방하고 있는 두드러진 부분은 무엇인가?

5 그리스 신화에 따르면 왜 나르키소스는 물속을 응시하며 앉아 있는가?

6 그림이 처음 전시되었을 때 다른 어떤 예술 형식이 함께 전시되었는가?

7 달리는 1938년에 유명한 정신분석학자를 만났을 때 이 그림을 가지고 갔다. 그는 누구인가?

8 달리는 자신의 리얼리즘 형식을 '손으로 그린 꿈 사진'이라고 부르며 진실과 사실성을 암시했다. 그는 또한 두 단어로 된 용어로 자신의 방법론을 지칭하기도 했다. 그것은 이미지들의 초현실적인 결합으로, 많은 이미지가 기묘할 정도로 혼란스러운 나머지 우리가 보고 있는 것이 진짜인지 아닌지 의문이 들게 만드는 것이다. 이 용어는 무엇인가?

9 기법적인 능력만큼이나 화려한 성격으로 유명한 달리는 충격을 주는 것을 좋아했다. 예컨대 1960년대에 그는 가는 곳 어디나 반려동물을 데리고 다녔는데, 무엇이었는가?

소니아 들로네는 미술과 공예 작업을
했을 뿐만 아니라 시인들과도 협업 했다.
그녀는 말했다. "그림은 시의 한 형식이며,
색은 단어이고, 그들의 관계는 리듬이다.
그리고 완성된 그림은 완성된 시다."

소니아와 그녀의 남편 로베르 들로네는
동시주의Simultanism라고 부르는 큐비즘의
한 형태를 창조했다. 그들의 친구이자
작가이며 비평가인 기욤 아폴리네르
(1880~1918)는 그것을 신화 속의 음악가이자
시인인 오르페우스의 이름을 따서 오르피즘이라
불렀고, 그 이름은 계속 유지되었다.

31 리듬 38

Rythme 38

소니아 들로네^{Sonia Delaunay}(1885~1979)

1938
캔버스에 유채 | 국립현대미술관, 조르주 퐁피두 센터, 파리, 프랑스

우크라이나와 상트페테르부르크에서 자란 소니아 들로네는 독일에서 그림을 공부했고 23살 때 파리로 옮겨 왔다. 그곳에서 그녀는 프랑스 화학자 미셸 외젠 슈브뢸의 색채이론뿐만 아니라 후기 인상주의, 입체파, 야수파에 영감을 받았다. 그녀는 또한 빛, 형이상학을 탐구했고, 우크라이나와 러시아에서의 어린 시절 기억을 표현했다. 그리고 1930년대에 들어 그림이 음악과 유사할 수 있다 — 리듬, 음조, 높낮이, 그리고 반드시 시각적 세계를 표현할 필요가 없다는 점 등 — 는 생각에 매료된 나머지, 프랑스 현대미술을 대표하는 1938년 파리에서 열다섯 번째 살롱 데 튀일리 전시를 위해 〈리듬 38〉을 창작했다. 밝은 색상과 검정색, 흰색이 두드러진 가운데, 커다란 규모의 그림은 중심축을 따라 서로 분리된 원을 형성하는 수많은 인접한 반원으로 구성되어 있다. 들로네는 자신이 색을 탐구하는 이유가 "색채에 그들 고유의 생명을 부여하는 화음과 불협화음을 발견하기 위함이며, 맥박과 떨림으로 그 음들을 탐구함으로써 마침내 질서 속에 배치하고 리듬을 만들어내기 위함"이라고 했다.

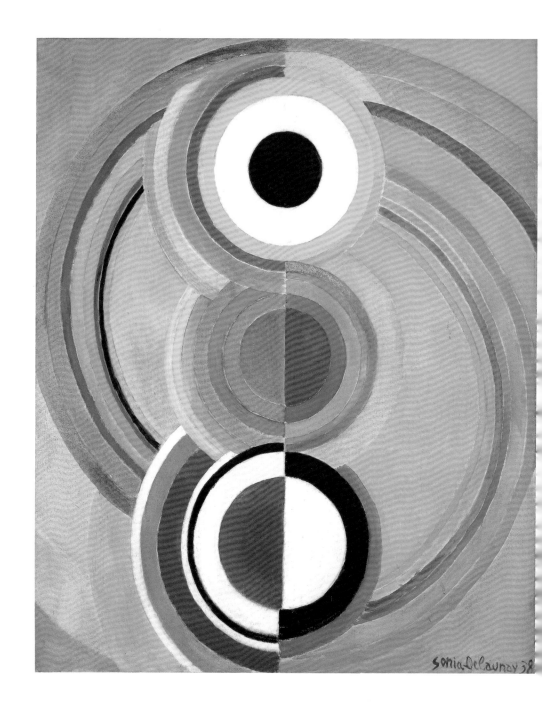

Sonia Delaunay 38

1 검정색의 분리된 영역은 그림에서 몇 군데인가?

2 대부분이 중첩된 반원으로 이루어진 그림 가운데에서 완전한 원은 얼마나 되는가?

3 붉은색 면은 그림에서 몇 군데인가?

4 상호 보완적인 색상(보색)은 무엇이며, 그림에 함께 배치된 색상은 어디에 있는가?

5 어느 나라의 민속예술이 이 그림에 영향을 미쳤는가?

6 소니아 들로네는 어떤 큐비즘 분파의 공동 창시자인가?

7 들로네의 〈코시넬르*Coccinelle*〉는 협정 100주년을 기념하기 위해 프랑스와 영국 양쪽에서 만든 '이것'에 실렸다. 그것은 무엇인가?

8 들로네의 본명은 무엇인가?

9 1964년 루브르에서 열린 들로네 회고전의 특별한 점은 무엇인가?

비록 몇몇 평론가들이 칼로를
초현실주의자로 평가했지만,
그녀는 이렇게 말했다. "그들은 나를
초현실주의자라 생각하지만
그렇지 않다. 나는 꿈을 그린 적이 없다.
나는 나만의 현실을 그릴 뿐이다."

프리다 칼로는 러시아 혁명가 레온
트로츠키Leon Trotsky와 잠깐 바람을
피웠다. 트로츠키가 1940년에 암살되
고 칼로는 잠시 의심을 받아, 조사를
받기 위해 구금되었다.

32 벌새와 가시목걸이를 한 자화상

Self-Portrait with Thorn Necklace and Hummingbird

프리다 칼로Frida Kahlo(1907~1954)

1940

캔버스에 유채 | 해리 랜섬 센터, 텍사스대학교, 오스틴, 미국

프리다 칼로는 여섯 살에 소아마비에 걸렸다. 그녀는 9개월 동안 병상에 누워 있었고, 다리를 절게 되었다. 열여덟 살에는 전차가 그녀의 통학버스와 충돌하는 치명적인 사고를 당했다. 그녀는 평생 완쾌되지 못했고, 지속적으로 고통에 시달렸으며, 약 35번의 수술을 받았다. 1929년 그녀는 유명한 멕시코 화가인 디에고 리베라와 결혼했고, 그때부터 그녀는 멕시코의 전통적인 테우아나 의상을 입었다. 리베라는 폭력적인 성질을 가졌고 바람을 피웠다.

칼로의 그림들은 혼혈민족인 그녀의 정체성과 함께 신체적, 정신적 고통에 초점을 맞추고 있다. 이 그림은 리베라와 이혼한 그녀의 감정을 상징적으로 표현한 것이다. (그 후 그들은 재결합했다.) 수많은 층위의 함축적 의미와 상징으로, 칼로는 자신이 사랑하는 동물들에 둘러싸인 초상화로 고통스러운 삶에 갇혀 있는 느낌을 전달한다. 심지어 자신이 돌보는 동물들에게도 긍정성과 부정성을 함께 결합하고 있다. 이 작품의 몇몇 요소는 성서적 주제, 아즈텍과 멕시코의 민담 신앙, 그리고 그녀 자신의 강렬한 정서 등을 환기시킨다. 과장된 눈썹 아래로 칼로는 눈을 부릅뜨고 있고, 머리에 있는 나비들은 그리스도의 부활과 결혼 생활의 탈출을 상징한다.

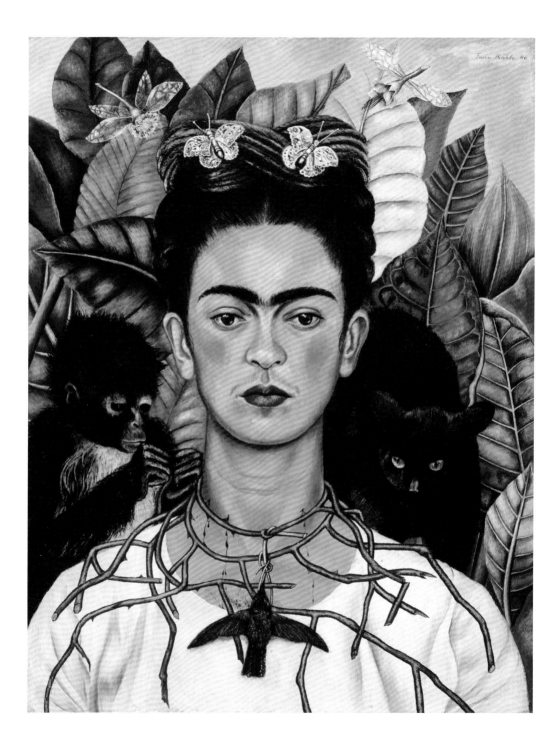

<table>
<tr><td rowspan="4">◈
그림 속으로</td><td>1</td><td>그림에는 얼마나 많은 종류의 동물이 표현되어 있는가?</td></tr>
<tr><td>2</td><td>칼로의 목에 있는 가시들은 무엇을 생각나게 하는가?</td></tr>
<tr><td>3</td><td>검은 고양이는 무엇을 상징하는가?</td></tr>
<tr><td>4</td><td>칼로는 이 그림에서 운명의 균형을 어떻게 잡고 있는가?</td></tr>
<tr><td rowspan="5">◐
배경지식</td><td>5</td><td>검은 원숭이는 칼로의 남편이 준 선물이었다. 누구인가?</td></tr>
<tr><td>6</td><td>벌새 목걸이는 어떤 신의 상징인가?</td></tr>
<tr><td>7</td><td>우리는 어떤 디즈니 픽사 영화에서 프리다 칼로를 만날 수 있는가?</td></tr>
<tr><td>8</td><td>칼로는 아주 유명한 미술관에서 전시한 최초의 20세기 멕시코 화가였다. 그 미술관은 어디인가?</td></tr>
<tr><td>9</td><td>프리다 칼로의 일생에 걸쳐 건강 문제를 불러일으킨 사고는 무엇인가? 그리고 그녀를 죽음으로 내몬 또 다른 문제는 무엇인가?</td></tr>
</table>

마우리츠 코르넬리스 에스허르의
회고전이 열렸을 때
그의 나이는 일흔살이었다.

에스허르는 1936년 스페인의 그라나다에
있는 알람브라 궁전을 방문했다.
그곳에서 그가 본 무어 미술의 전형적인
기하학적 프랙털 패턴은 그가 풍경과
실험을 거치지 않고 서로 엮인 패턴으로
건너뛰도록 영감을 주었다.

상대성
Relativity

마우리츠 코르넬리스 에스허르Maurits Cornelis Escher(1898~1972)
1953
석판화 | 현대미술관, 뉴욕, 미국

중력의 법칙을 무시한 이 건축 구조는 깊이와 확실성의 착시를 갖춘 계단, 창문, 문, 아치와 발코니 등이 특징이다. 평면과 3차원 평면 사이의 경계를 혼동시키기 위해서 에스허르는 3점 투시법을 사용하여 3개의 소실점을 만들었는데, 이 점은 등각 삼각형을 만들고 삼각형의 각 변은 수평선 역할을 한다. 그림을 기울여 보면 각각의 면이 '파악될 것이다.'

특색 없는 전구 모양의 머리를 가진, 같은 옷을 입은 인물들은 각자의 일상생활을 하며 서로 다른 각도에서 서로를 지나친다. 대부분은 다른 사람을 의식하지 않는다. 한 사람은 자루를 나르고, 다른 사람은 쟁반을 들고 있고, 두 사람은 밥을 먹고, 다른 한 사람은 벤치에 앉아 있다. 다른 두 사람은 같은 계단에 있지만 딛고 있는 면이 다르다. 에스허르는 이렇게 설명한다. "계단 위쪽…… 두 사람은 나란히 같은 방향으로 움직이고 있는데 한 사람은 계단을 내려가고 있고, 다른 한 사람은 계단을 올라가고 있다. 두 사람이 접촉하는 것은 불가능하다. 그들은 서로 다른 세계에 살고 있기에 서로의 존재를 알 수 없기 때문이다."

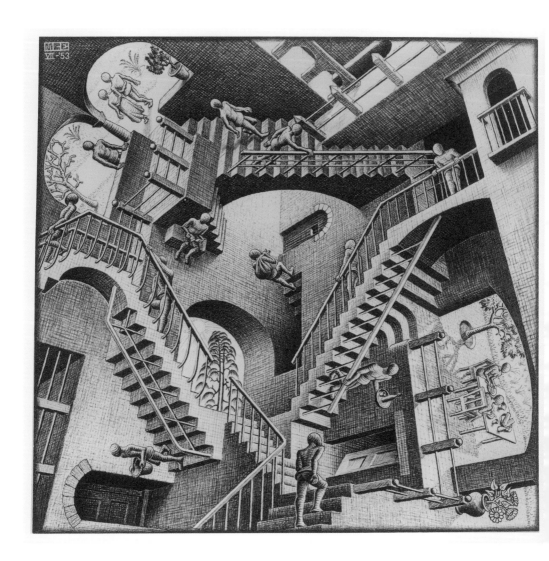

1 그림에는 몇 명의 사람이 있는가?

2 한 방향 이상으로 사용할 수 있는 계단은 몇 개인가?

3 그림에서 빛이 들어오는 아치형 입구는 모두 몇 개인가?

4 인물들이 들고 있는 것을 모두 적어보자.

5 그림 속 중력의 방향은 몇 개인가?

6 같은 계단에서 서로 다른 중력에 영향 받는 사람들은 어디 있는가?

7 이 그림은 1953년 12월에 만들어진 석판 인쇄물이다. 〈상대성〉의 첫 번째 판본은 어떻게 만들어졌는가?

8 벤 스틸러, 댄 스티븐스, 로빈 윌리엄스가 연기한 인물들이 〈상대성〉 속에 들어가는 코미디 영화는 무엇인가?

9 앤드류 립슨과 다니엘 시우는 2003년에 어린이 장난감 버전의 〈상대성〉을 만들었다. 무슨 장난감인가?

라우션버그의 파격적인
미술 재료 사용은 그의 어머니가
가족의 옷을 조각보로 만들었던
어린 시절에서 비롯되었다.

어떤 사람들은 라우션버그의
광적인 표현주의라는 새로운 형식이
기하학적 형식과 단일한 색채로
잘 알려진 그의 스승, 화가 요제프
알베르스Joseph Albers에 대한 직접적인
반항이었다고 주장한다.

34 항공로

Skyway

로버트 라우션버그Robert Rauschenberg(1925~2008)
1964
캔버스에 유채 및 실크스크린 | 댈러스 미술관, 텍사스, 미국

　1963년과 1964년 사이에 라우션버그가 만든 실크스크린 콜라주 연작의 일부인 이 작품은 건축가 필립 존슨의 의뢰를 받아, 1964년 뉴욕에서 열린 세계박람회의 미국관 정면에 처음 전시되었다. 이 작품에는 당대의 잡지 및 광고의 사진 이미지를 포함하여, 실크스크린으로 복제한 페테르 파울 루벤스의 〈거울 앞에 있는 비너스*Venus in Front of the Mirror*〉(1614~1615)가 있다. 〈항공로〉가 창작되기 1년 전에 암살당한 존 F. 케네디 대통령은 순교와 종교적 아이콘으로서 두 번 표현된다. 이 작품은 전반적으로 당대 미국의 모습을 전달하고 있다. 우주 비행사와 행성들은 우주 탐사에 참여한 미국을 상징하며, 크레인이 있는 건축 공사장은 진보를 의미한다. 그리고 대머리 독수리는 미국의 상징이다. 세 살 차이인 라우션버그와 앤디 워홀은 같은 시기에 미술작품을 제작하고 있었다. 두 사람은 모두 미국 문화의 발전을 표현하고자 했으며, 서로에게 영향을 미쳤다. 라우션버그는 1962년 워홀의 스튜디오에서 처음으로 순수 미술에 활용한 실크스크린 공정을 목도했다.

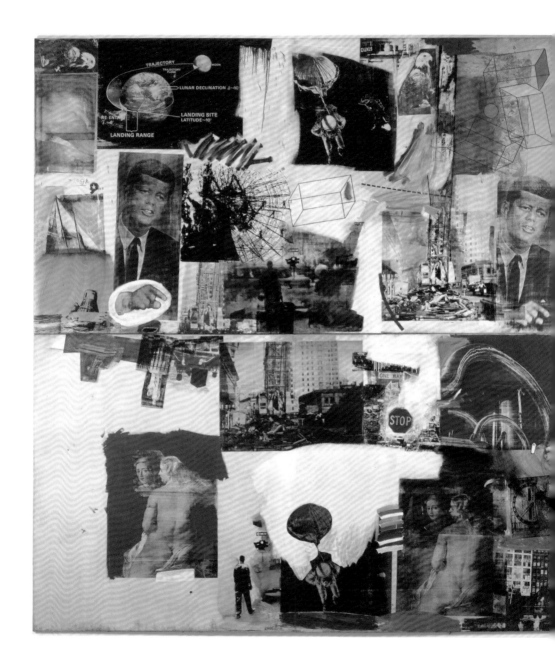

1 그림에 네 번 등장하는 인물은 누구인가?

2 콜라주 속에서 찾을 수 있는 새는 어떤 종류의 새인가?

3 달을 형상화한 흑백 이미지는 무엇을 나타내는가?

4 라우션버그는 한 폭의 그림 안에 여러 이미지를 사용하여 관람객이 무엇을 느끼도록 의도한 것인가?

5 표지판은 몇 개인가?

6 대중 매체의 이미지를 이용한 미술운동의 이름은 무엇인가?

7 라우션버그에게 사진으로 된 실크스크린 기법을 소개한 화가는 누구인가?

8 〈항공로〉와 같은 작품은 어떤 양식의 미술을 의식적으로 거부했는가?

9 1969년, 잘 알려진 미국 정부 기관이 라우션버그를 증인으로 초청한 사건은 무엇인가?

2017년 바스키아의 〈무제〉(1982)는
경매에서 1억 1050만 달러에 팔렸다.
당시까지 미국 화가가 그린 작품 중
가장 비싼 것이었다.

"나는 실제 인물이 아니다.
나는 전설이다."
— 장-미셸 바스키아

35 분노하는 남자

Furious Man

장-미셸 바스키아Jean-Michel Basquiat(1960~1988)
1982
종이에 오일 스틱, 아크릴, 왁스 크레용 및 잉크 | 개인 소장품

바스키아의 어머니는 그가 어린 시절 수술을 받고 회복하는 동안 『그레이 아나토미Grey's Anatomy』라는 책을 주었다. 그는 이 책에 매료되어 근육질의 해부학적인 인물들을 그리기 시작했고, 후에는 거기에 그래픽 노블과 만화에 나오는 요소들을 덧붙였다. 1970년대 후반 맨해튼 거리에 그라피티를 그리는 노숙자였던 그는 1980년대에 유명해졌고, 그의 그림은 국제적으로 전시되기에 이르렀다. 그의 표현주의적 접근은 초기에 힙합, 펑크, 거리 미술, 푸에르토리코와 아이티의 유산, 그리고 아프리카 문화 등 여러 양상으로부터 영향을 받았다. 의도적으로 모호하게 그려진 이 작품은 정신적이자 신체적인 이상과 신념을 모두 암시한다. 항복, 불안이나 공격성으로 인해 팔을 치켜든 인물은 의료 엑스레이를 떠올리게 하는데, 눈은 충혈되었고, 머리에선 붉은 뿔이 튀어나왔으며, 그 위에 황금빛 후광이 드리워져 있다. 어떤 면에서 이 그림은 흑인의 도식화된 정체성에 관한 바스키아의 비판과 전통적인 서구 그림에 대한 그의 조롱을 나타낸다. 산발적인 선과 별, 모양을 배경으로 둔 그의 수척하고 일그러진 모습은 개인적인 두려움, 걱정, 분노 등을 투사한 것이다.

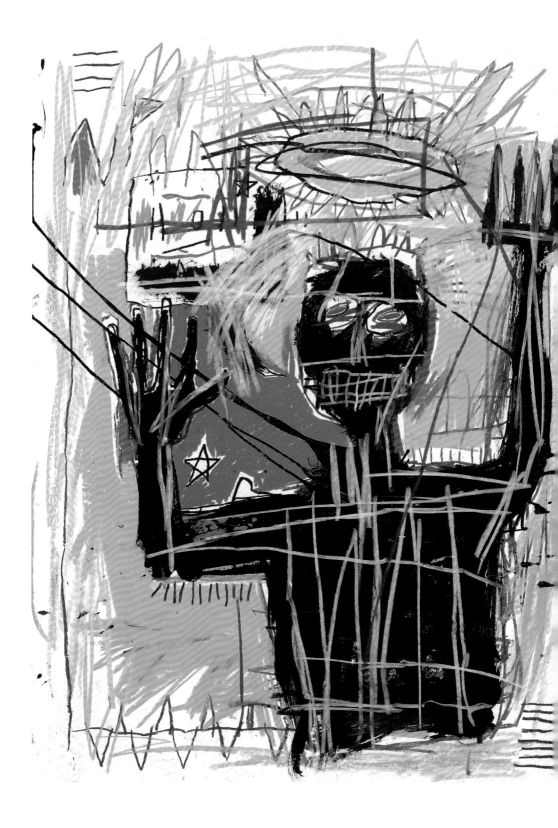

◈

그림 속으로

1 그림에는 몇 개의 별이 있는가?

2 그림 속에 담겨 있는 성서적 함축은 무엇인가?

3 후광의 검은색 테두리에서 튀어나온 뿔에는 몇 가지 색이 있을까?

◐

배경지식

4 바스키아가 화가로서 처음 명성을 얻게 된 이름은 무엇인가?

5 1985년 2월, 바스키아를 잡지의 표지에 등장시킨 유명 신문 매체는 무엇인가?

6 어린 시절 바스키아에게 미술에 대한 관심을 특히 북돋아 준 사람은 누구인가?

7 2000년 개봉한 바스키아 주연의 영화 제목은 무엇일까?

8 바스키아가 종종 사진 속에 입고 있던 특이한 옷차림은 무엇인가?

9 바스키아는 27세의 젊은 나이에 비극적으로 죽었다. 그를 추도하기 위해 1988년 〈장-미셸 바스키아를 위한 왕관 더미*A Pile of Crowns for Jean-Michel Basquiat*〉란 작품을 창작한 화가는 누구인가?

1986년 키스 해링은 맨해튼에 팝 숍을 열었고, 그곳에서 티셔츠, 단추, 그리고 다른 상품 형태로 만든 그의 작품을 팔았다. 이것은 그의 작품을 누구나 저렴하고 쉽게 접하도록 만들었다.

상업적으로 이용 가능한 세계에서 가장 큰 직소 퍼즐은 해링이 그린 32개의 그림이다. 이 퍼즐은 544×192cm의 면적에 32,000개의 조각으로 구성되어 있다.

36 생명의 나무
Tree of Life

키스 해링Keith Haring(1958~1990)
1985
캔버스에 아크릴 | 개인 소장품

이 역동적이고 기념비적인 그림은 삶과 우정을 기념한다. 다양한 초기 문명에 흔히 등장하는 신화인 생명의 나무는 일반적으로 천지와 모든 창조물을 연결한다고 여겨졌다. 키스 해링의 짧은 생애의 절정기에 제작된 이 작품은 펑크와 거리 문화라는 정제되지 않은 요소들에 팝아트의 단순성과 활기가 어우러져 있다. 나무는 말 그대로 생기가 넘친다. 녹색 형체들이 잎의 자리에서 자라고 있다. 리드미컬한 선들은 나뭇가지 위에서 잎들이 춤추고 흔들리는 모습을 묘사하며, 그 아래에 서 있는 네 개의 커다란 노란색 점박이들은 나무를 숭배하고 있는 것으로 보인다. 해링은 부드럽고 매끄러운 페인트와 선명한 색상을 사용하여 의식적인 차원과 무의식적인 차원 모두를 관객과 연결시키려는 목적을 가지고 있다. 그는 "내가 그림을 그릴 때 최고의 순간은 현실을 초월하는 경험입니다.…… 여러분은 완전히 다른 장소로 빠져들어 전적으로 보편적인, 전적으로 의식적인, 여러분의 에고와 자아를 완전히 넘어서는 일들에 다가가게 됩니다"라고 말했다. 안타깝게도 해링은 에이즈로 1990년에 세상을 떠났다. 그는 겨우 31살이었다.

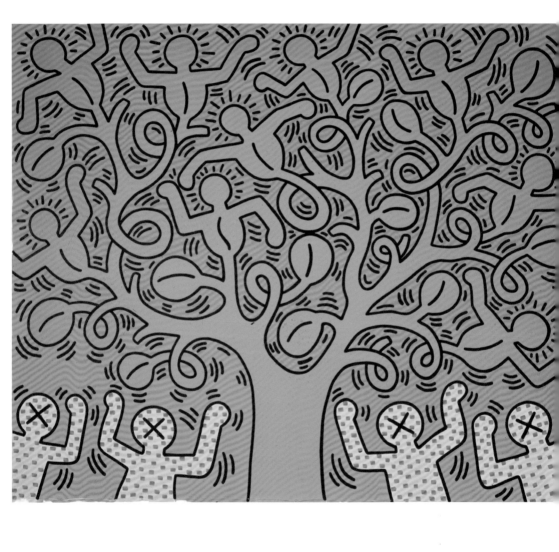

1 사람 모양의 나뭇잎은 모두 몇 개인가?

2 그림에 사용된 색상은 몇 가지인가?

3 해링은 왜 그림 속 다양한 형태 주위에 두 개 혹은 세 개의 검정색 선을 그렸는가?

4 해링은 정치적, 사회적 주제, 특히 동성애와 에이즈 등에 관해 목소리를 높였다. 이와 관련하여 해링이 나무에서 싹을 틔운 여러 인물을 그린 까닭을 추측해 보자.

5 왜 몇몇 인물들에는 X자가 표시되어 있는가?

6 1990년 해링을 추모하는 자선 음악회를 열고 티켓 판매 수익금 모두를 에이즈 구호 단체에 기부한 국제적인 인물은 누구인가?

7 앤디 워홀이 예술가들에게 소개하였고, 이후 해링이 그리기도 한 유명 모델은 누구인가?

8 2019년에 다양한 패션 의류에 해링의 디자인을 사용하기 시작한 프랑스 패션 브랜드는 무엇인가?

9 해링이 1986년에 그림을 그린 세계적 명소는 어디인가?

해답

01

1 9개: 상단에 7개가 있고, 2개는 하단에 있다.

2 5개: 상형문자에 네 개의 눈이, 오른쪽 날아가는 생물에 한 개의 눈이 있다.

3 20개.

4 아누비스는 두 번 등장한다. 휴네퍼를 심판받게 하고, 그의 심장을 깃털과 비교한다. 처음에 그는 앙크를 들고 있고, 두 번째로 휴네퍼의 운명을 결정하는 저울을 들고 있다.

5 악어.

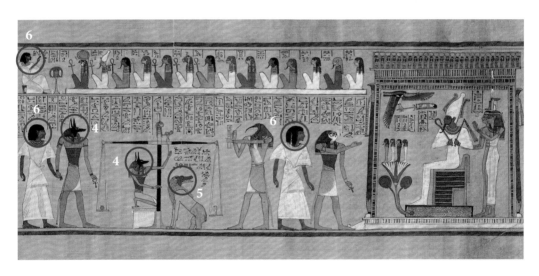

6 그는 심판을 받기 위해 끌려가, 오시리스에게 보내진다. 맨 위에서는 신들과 함께 앉아 있다.

02

1 15개: 천사에 8개, 예수상에 1개, 땅에 6개.

2 3명.

3 네 번: 깃발, 말, 방패, 그리고 갑옷에 한 번씩

4 11명.

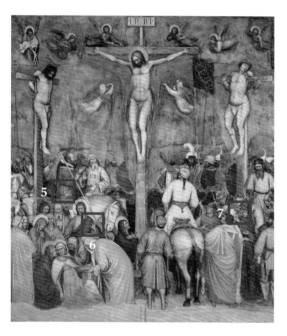

8 INRI = Iesus Nazarenus Rex Iudaeorum = 나사렛의 예수, 유대인의 왕: 성경에 따르면 '유대인의 왕'이라는 호칭은 조롱을 위해서 사용되었다.

9 SPQR은 라틴어 Senatus Populusque Romanus, 또는 '로마 원로원과 인민'을 의미한다. 이것은 고대 로마 공화국 정부를 지칭하는 말로, 그리스도의 십자가 처형 그림에는 이런 현수막이 자주 등장해 로마 당국이 사형 집행을 감독하고 책임지고 있다는 점을 분명히 하고 있다.

03

1 **5개:** 그림의 왼쪽에는 흰색, 옅은 갈색, 검은색 등 세 마리의 말이 있고 위쪽에는 반원 모양으로 마차를 끌고 있는 두 마리의 말이 있다.

2 **12개:** 태피스트리에는 기사들이 높이 들고 있는 11개의 현수막이 있다. 이 태피스트리 앞에는 백합 문장, 나뭇잎, 백조를 모티브로 한 또 다른 붉은 현수막이 걸려 있다.

3 **다섯 종류:** 탁자 위에 말, 백조, 곰, 큰 개 1마리와 작은 개 2마리가 있다. 꼭대기의 반원 영역에는 또한 신화적인 염소가 있다.

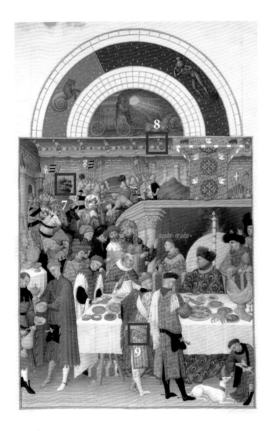

4 하루 중 정해진 시간에 읽는 기도서에서. 이 그림은 프랑스 고딕 채색 필사본 가운데 가장 유명한 그림이다.

5 1416년 화가들과 공작이 역병으로 죽었을 때 이 원고는 미완성 상태로 남겨졌다. 1440년대에 한 익명의 화가가 그 나머지를 작업했고, 마침내 화가 장 콜롱브가 완성했다.

6 검은 벨트는 무기를 거는 용이다. 벨트에서 돌출된 갈색 물체는 중세 시대에 일부 국가에서 일반적으로 휴대하던 무기인 '발럭 나이프**Bollock dagger**'의 자루다.

04

1 3명: 왼쪽 상단의 원형 그림에 있는 천사, 그리고 오른쪽 아치 바로 위에 있는 두 사람.

2 표범의 머리는 오른쪽에 있는 큰 갈색 말 바로 위에 보이고, 사자의 머리는 표범 위에 있는 손 위에 있다.

3 네 번: 메인 그림에도 있고, 하단의 세 가지 작은 그림에도 있다. 이 작은 그림들은 동방박사들의 성서 여행을 나타낸다.

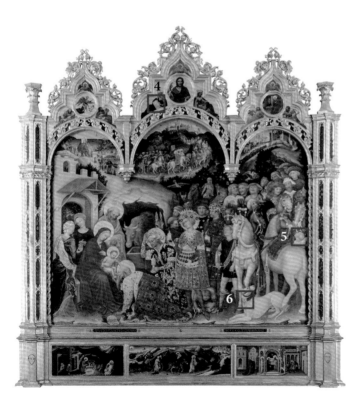

7 그의 출생의 보잘것 없음.

8 예루살렘.

9 베들레헴.

05

1 두 켤레: 밝은 색상의 신발 한 켤레와 빨간 신발 한 켤레. 이 나막신은 일반 신발 위에 야외에서 착용한 보호용 신발로 거리의 진흙과 먼지가 닿지 않게 솟아 있다.

2 충성의 주요한 상징은 개이다. 샹들리에에 있는 1개의 타오르는 촛불은 사랑의 불꽃과 결혼 생활의 신성함을 상징한다.

3 4명: 두 주인공과 거울에 비친 두 사람의 모습.

4 거울을 둘러싼 장식, 그림 왼쪽 상단에 있는 스테인드글라스, 그리고 카펫.

5 브뤼주.

6 그들의 값비싼 옷, 금으로 장식된 여자의 허리띠, 화려한 놋쇠 샹들리에, 큰 볼록 거울, 정교한 침대 걸이, 동양식 카펫, 그리고 북유럽에서는 이국적인 과일인 오렌지.

7 그 묵주는 라틴어로 '우리의 아버지'를 뜻하는 '패터노스터paternoster'다. 묵주 한 줄로 기도의 수를 세는 풍습은 아주 오래된 것으로 중세 기독교인들이 묵주 한 줄로 처음 암송한 기도는 '우리의 아버지'였다. 개인의 재정에 따라, 중세의 패터노스터는 매듭이 있는 끈, 혹은 나무, 뼈, 유리, 아주 귀한 돌덩어리일 수 있다.

06

1 큐피드: 그림 맨 위에 있는 큐피드는 사랑이 맹목적이라는 것을 보여준다.

2 그녀는 장미를 땅에 흩뿌리고 있다.

3 제피루스: 가장 오른쪽에 있는 제피로스는 서풍의 그리스 신이다. 영어에서 '제피르zephyr'는 '부드럽고 상냥한 바람'을 뜻하는 문학적인 표현이다.

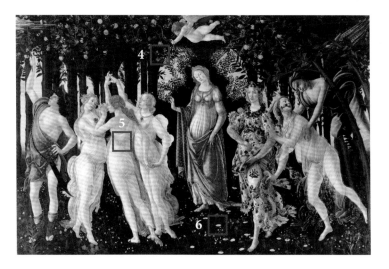

7 둥글게 춤을 추고 있다.

8 극동과의 거래를 나타낸다. 또한 오렌지는 '약용 사과'를 뜻하는 '멜라메디카 mela medica'라는 라틴어로 보아 약과 관련 있었다. 메디치 가문은 의학과 관련이 없지만 이 협회를 장려했고, 가문 문장의 공은 오렌지를 상징한다고 여겨진다.

9 아프로디테.

10 오른쪽에 있는 님프 클로리스는 그녀가 변신하는 여신 플로라와 겹친다.

07

1 왼쪽에서 3분의 1 정도 올라간 위치.

2 왼쪽 끝에서, 5분의 2 정도 올라간 위치.

3 아래쪽 끝 중앙의 바로 오른쪽, 맨 위 왼쪽 분홍색 건물 오른쪽, 그리고 오른
 쪽 중간에 사람이 들고 있는 것.

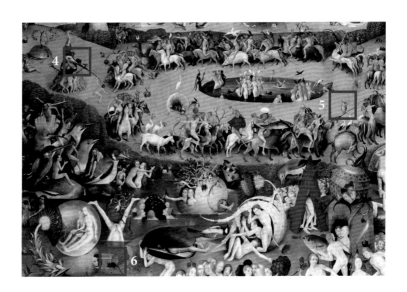

08

1 12개.

2 1명.

3 12명.

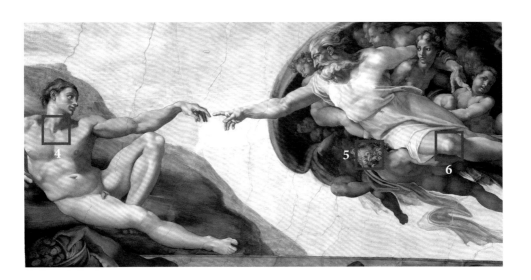

7 로마 시스티나 성당의 천장.

8 미켈란젤로의 죽음 이후인 1565년 트렌트 공의회는 신의 나체를 비난했고 다니엘레 다 볼테라는 그것을 가리라는 명령을 받았다. 그 결과 다니엘레는 '일 브라게토네**Il Braghettone**'(기저귀 채우는 사람)라는 별명을 얻었다.

9 인간의 뇌.

09

1 중앙에서 빨간색과 보라색 옷을 입고 있다.

2 왼쪽에 있는 앞에서 책에 글을 쓰고 있다.

3 왼쪽 위에 있는 하얀 조각상이 들고 있다.

4 맨 오른쪽, 녹색 옷을 입은 남자와 그 위에 하얀 조각상이 들고 있다.

5 오른쪽 부근에 허리를 구부리고 있는 남자가 손에 컴퍼스를 들고 있다. 그는 유클리드가 아니면 아르키메데스로 추정된다.

6 레오나르도 다빈치.

7 그의 대화편, 『티마이오스Timaeus』

8 그의 저서 『니코마코스 윤리학Nicomachean Ethics』

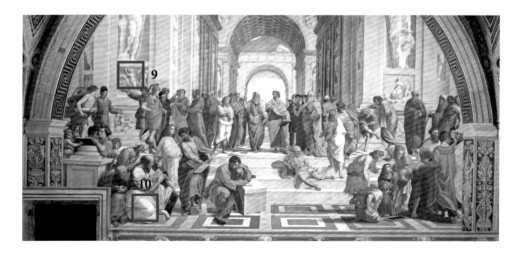

10

1 10개: 두 여자에 각각 3개씩, 두 여자에 하나씩 더, 땅에 하나, 그리고 작은 사티로스에 하나씩.

2 7마리: 치타 두 마리와 뱀 3마리, 당나귀 1마리와 개 1마리.

3 9명: 배경 뒤편에 넷, 맨 앞에 다섯. (또한 2명의 사티로스가 있다.)

4 3개: 심벌즈 한 쌍, 탬버린 한 대와 (멀리 떨어진 곳에 있는) 나팔.

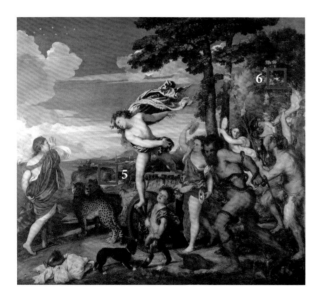

7 라파엘.

8 북쪽 왕관자리는 아리아드네와 결혼해 그녀를 별자리로 바꾸겠다는 바쿠스의 약속을 상징한다.

9 아리아드네를 위협하는 치타로부터 보호하기 위해.

11

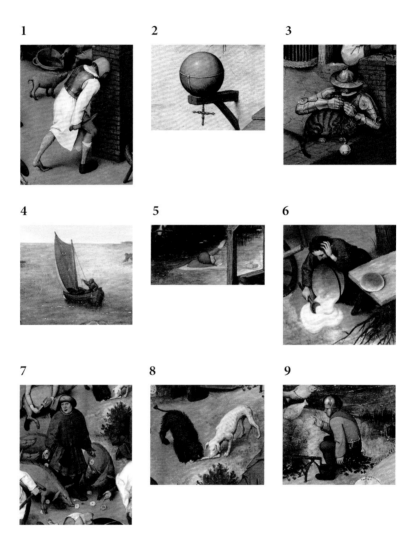

1

2

3

4

5

6

7

8

9

12

1 왼쪽에서 일곱 번째 탁자에 앉아 있다.

2 어두운 머리에 빨간색과 파란색 옷을 입고 터번과 황금 망토를 두른 채 가장
 왼쪽에 앉아 있다.

3 왼쪽 앞에서 시중을 드는 빨간 옷의 소년과, 그의 잔을 강렬하게 응시하는 음
 악가들의 바로 오른쪽에 있는 시인.

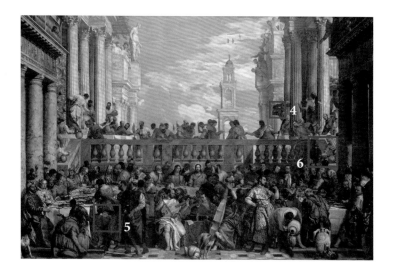

7 그림 중앙에 앉아 있는 예수를 지칭하는 상징(신의 어린 양)이다.

8 음악가들의 왼쪽 앞에 녹색 옷을 입은 남자.

9 667×994cm로 루브르 미술관에서 가장 넓은 면적을 차지하고 있다.

13

1 5척 또는 6척: 왼쪽 아래 모서리에서 항해하는 것은 다리의 일부였을 수 있지만, 확실하지는 않다.

2 10개: 8개의 큰 종 장식과 2개의 작은 종 장식.

3 23명.

4 바사완이 그림의 윤곽을 그린 것으로 알려져 있고, 그의 조수 체타르 문티가 몇 년 후에 그것을 색칠했다.

5 두 번째: 더 어두운 코끼리에 탄 인물은 아크바르일 가능성이 가장 높다. 무기는 황제가 들고 다니기 때문이다. 동물의 붉은색과 금색 망토와 녹색 좌석은 왕족 기수를 암시하고, 흰색 옷은 부의 표시이며, 주황색은 신의 축복을 나타내곤 한다.

6 13살에 황제가 된 그는 1605년 63세의 나이로 죽을 때까지 자리를 지켰다.

14

1 2개: 하나는 노인의 머리에, 다른 하나는 땅에 놓여 있다.

2 예수 그리스도: 그의 옆에 있는 천사 날개 형상은 그리스도가 이 땅의 형상이 아니라 하늘이 보낸 것임을 분명하게 한다. 그는 땅에 있는 사람을 구하기 위해 손을 뻗고 있다.

3 그는 두려움에 빛으로부터 눈을 가린다. 이 장면은 바울의 개종에 대해 쓰인 성경(사도행전 9:1-19)에서 영감 받았는데, 갑자기 그를 둘러싼 빛을 나타낸다.

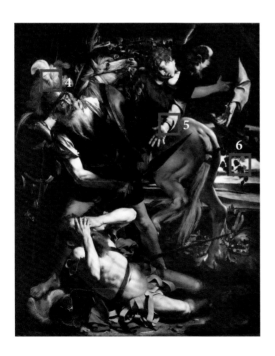

7 성 바울은 타수스의 사울로 알려져 있었다.

8 재탄생을 의미한다. 바울은 그의 무기와 헬멧을 버리고 옷을 벗어 던짐으로써 그리스도를 박해한 지난날을 뒤로한다는 것을 뜻한다.

9 키아로스쿠로Chiaroscuro: 이탈리아어로 '빛과 어둠'을 뜻한다.

15

1 3개: 깃털은 파란색, 흰색, 주황색이다.

2 그림의 중앙 아래에서, 한 신사가 그에게 기댄 부인 앞에 몸을 웅크리고 있는 것을 볼 수 있다.

3 그림의 중앙 부근에 보이는 여성은 흰색 페티코트와 함께 빨간색 장식이 된 검정 드레스를 입고 있다. 그녀 옆에서 한 남자도 넘어지고 있다.

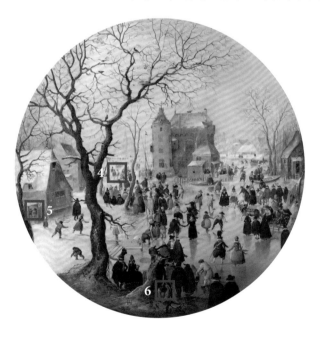

7 이 깃발은 네덜란드 반란(16세기 후반)에 처음 사용된 공작의 깃발로 알려져 있으며, 오라녜나사우 가문인 윌리엄 공작의 국기에 바탕을 두고 있다. 현대의 빨강-하양-파랑 네덜란드 국기인 스태틴블래그Statenvlag는 17세기 중반부터 사용되었다.

8 그림은 원래 원형이었고, 정사각형 버전은 화가에 의해 추가된 원본의 확장판이었다. 이후 원래의 상태로 복구되었다.

9 소빙하시대, 특히 1607~1608년 추운 겨울.

16

1 유디트는 오른쪽에 있는 인물이고, 그녀의 드레스는 검은색과 금색으로 수놓인 파란색이다. 하얀색도 볼 수 있는데, 아마 속옷에서 나온 것 같다.

2 침대: 성경에서 홀로페르네스는 유디트를 유혹하려 하지만 지나친 음주로 기절한다. 그를 감싸고 있는 모피 장식 담요와 침대 시트의 디테일이 섬세하다.

3 홀로페르네스는 반쯤 깨어있는 상태다. 만취 상태로 쓰러진 그는 아직 눈을 뜨고는 있지만 자신을 지키지 못하고 하녀의 옷을 힘없이 움켜잡고 있다.

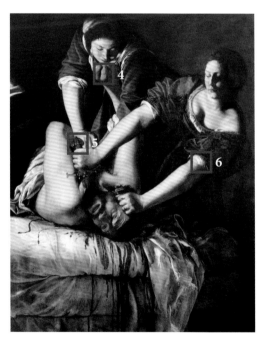

7 키아로스쿠로(어둠과 빛의 작용)

8 화가 아르테미시아 젠틸레스키는 자신을 유디트로 그렸다. 그녀는 자신의 멘토인 아고스티노 타시를 홀로페르네스로 그렸는데, 그는 강간 혐의로 재판을 받고 유죄 판결을 받았다.

9 참수당한 홀로페르네스의 머리.

17

1 20명.

2 젓가락으로 밥을 먹고 있다.

3 5개: 현관 안쪽에 원형 테이블 2개, 중앙에 큰 직사각형 테이블 2개, 그리고 바닥에 앉아 있는 여성 앞에 놓인 작은 테이블 1개.

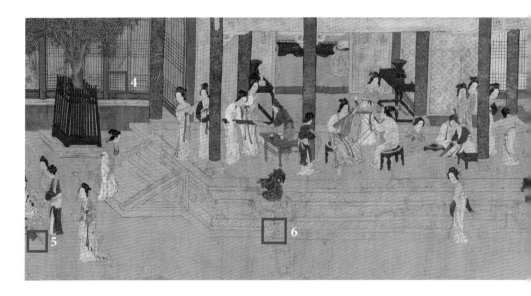

7 명나라.

8 기원전 206~기원후 220년.

9 그녀는 다른 첩들이 그랬던 것처럼 아름답게 보이기 위해 화가에게 뇌물 주기를 거부했고, 화가는 앙심을 품고 그녀를 못생기게 그렸다.

18

1 11명: 어린아이, 그녀의 양쪽에 있는 2명의 하녀, 계단에 있는 시종, 그리고 오른쪽에 있는 나이든 여자와 남자 경호원, 개 뒤에 있는 두 난쟁이. 왼쪽에는 벨라스케스 자신과 그 옆의 거울에 비친 왕과 왕비의 모습.

2 방 뒤쪽에 열린 문이 2차 광원을 만들고 있다.

3 왼쪽에 있는 하녀는 머리에 나비 브로치를 꽂고 있다.

4 벨라스케스는 화가인 자신을 그렸다.

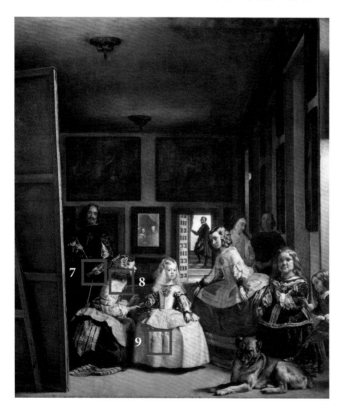

5 필립 4세와 오스트리아의 마리아나, 그들은 거울에 비친다.

6 화재로 그림이 훼손되었고, 궁정 화가 후안 가르시아 데 미란다Juan García de Miranda에 의해 복원되었다.

19

1 그림에 많은 결함을 그려 넣었다는 것이다. 다양한 얼룩과 균열, 그늘, 못과 못 자국을 포함해 믿기지 않을 만큼 사실적이다.

2 갈색 상자는 발난로다.

3 우유를 따르는 하녀는 일에 집중하는 것처럼 보이지만, 그녀의 처진 눈이 다른 무언가를 암시한다는 의견이 있다. 옷차림은 수수한 편이지만 딱 맞는 옷으로 곡선미를 강조한다. 바닥 근처 타일에는 큐피드 그림이 있고, 발난로는 그림에서 종종 여성의 성욕을 암시하는 용도로 사용되었다. 입이 넓은 항아리도 여성 의 상징으로 사용되었다.

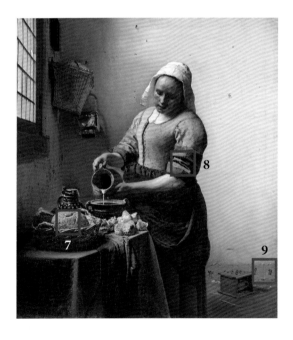

4 몇몇 역사학자들은 그녀가 우유와 테이블에 있는 빵 조각들을 사용해 브레드 푸딩을 만들고 있다고 생각한다.

5 X선 분석으로, 페르메이르가 원래는 우유 따르는 하녀 뒤에 커다란 옷 바구니를 그린 것이 발견되었다. 그림의 주제에 초점을 맞추기 위해 제거한 것으로 생각된다.

6 〈주방의 하녀The Kitchen Maid〉
(벨라스케스가 그린 작품의 이름이다 —편집자)

20

1 그는 항복의 의미로 팔을 벌리고 있다. 그 자세는 십자가에 못 박힌 모습을 떠올리게도 한다.

2 2명.

3 프랑스인들은 뒷모습으로 그려져 있어서 우리는 그들의 얼굴을 볼 수 없다. 이것은 그들을 익명으로, 알아볼 수 없게 만들어서 더욱 두려운 존재로 느껴지게 한다.

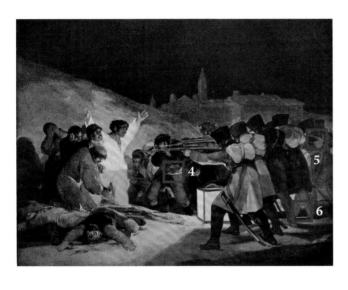

7 TV 시리즈 '문명Civilisation' (1969년)으로 유명한 작가, 방송인이자 미술사학자 케네스 클라크(1903~1983)

8 이와 나란히 창작된 작품은 〈1808년 5월 2일*The Second of May 1808*〉이라고 불렸으며, 프랑스 점령에 반대하는 많은 스페인 반란 중 하나인 도스 데 마요**Dos de Mayo** 폭동을 묘사했다.

9 스페인의 여러 지역을 지배하기 시작한 나폴레옹 보나파르트: 스페인 왕 카를로스 4세는 그의 아들 페르난도 7세를 위해 퇴위했다. 두 사람 모두 나폴레옹에 의해 프랑스로 초대되었는데, 나폴레옹은 두 스페인인을 퇴위시켜 그의 동생 요셉을 스페인의 새로운 왕으로 만들도록 강요했다.

21

1 15척.

2 8개.

3 다리와 강둑이 합쳐져 Z자처럼 보인다.

4 해안가 근처의 검은 말뚝('백개의 말뚝'이라는 뜻의 百本抗로 알려져 있다)은 강이 동쪽으로 굽어지면서 생기는 빠른 물살로부터 둑을 보호하기 위한 방파제로 설계되었다.

5 토카이도 도로는 에도와 교토 사이에 있었고 일본의 5대 주요 도로 중 가장 중요했다.

6 우키요에는 '부유하는 세계의 그림'을 의미한다. '부유하는 세계'는 에도의 유흥가를 가리킨다.

7 현대의 도쿄 커피숍에서 볼 수 있는 것과 유사한 강변의 찻집들을 묘사하고 있다. 그림 속의 이 지역은 오늘날에도 여전히 많은 카페와 식당이 들어서 있다.

8 교토는 1869년 황실이 도쿄로 옮겨 가면서 수도가 아니게 되었다.

9 혼슈.

22

1 3명: 한 사람은 앞에, 두 사람은 그림 뒤편 계단에 있다.

2 모네는 흰색과 함께 따뜻하고 시원한 노란색, 녹색, 파란색, 빨간색을 사용하고 있다.

3 정원의 깊이감을 위해 땅 위의 그림자와 빛의 복잡한 조합을 사용했다. 정원의 인물 크기와 땅과 길의 경사가 합쳐져 정원의 규모와 원근감을 느낄 수 있다.

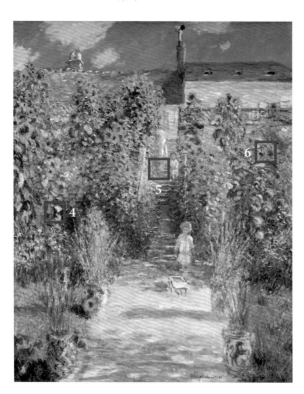

7 오렌지색 글래디올러스.

8 가장 잘 알려진 예는 건초더미 그림(1891), 포플러 그림(1892), 루앙 대성당 그림(1892~1894), 그리고 수련 그림(1900~1920)이다.

9 맨 앞에 있는 아이는 모네의 아들 미셸이다.

23

1 6병: 왼쪽에 4병, 오른쪽에 2병.

2 그녀는 그림의 중앙에 있는 바텐더다. 원근감이 특이하다.

3 곡예사의 발이 그림의 왼쪽 상단 모서리에 매달려 있는 것을 볼 수 있다.

4 마네의 마지막 걸작으로 여겨지기 때문이다.

5 작곡가 에마뉘엘 샤브리에(1841~1894)가 이 그림을 소유했고 그는 자신의 피아노 위에 그림을 걸어 두었다.

6 독일 맥주는 프랑스 술집에서 흔히 볼 수 있었지만, 에일 2병은 당시의 반독일적 정서를 반영하듯 영국제(Bass Pale Ale)임을 과시하고 있다.

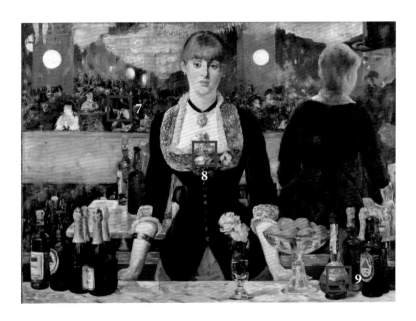

24

1 원숭이는 그림 오른쪽에 있는 여자의 발치에 있다.

2 그림에는 7개의 펼쳐진 양산이 있고, 꽃을 들고 있는 소녀의 옆 바닥에 접혀 있는 하나까지 총 8개가 된다.

3 3척: 범선, 노 젓는 배, 기선이 보인다.

4 점묘법이라고 불린다.

5 〈그랑제트 섬의 일요일 오후〉는 신인상주의 운동의 시작을 알렸다.

6 토피어리 공원은 오하이오주 콜럼버스에 있다. 조각가 제임스 T. 메이슨이 1989년에 작업을 시작해 1992년에 완성했다.

7 역사학자들은 이 두 여성이 매춘부였을 수도 있다고 생각한다.

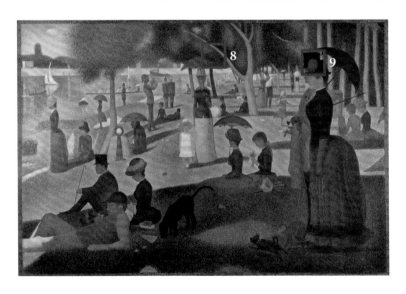

25

1 12개: 그 중 하나는 달이다.

2 9개: 노란색으로 칠해져 있어서 안에 빛이 있음을 알 수 있다.

3 지평선에서 가장 가깝고 가장 밝고 하얀 후광을 가진 육체는 저녁별로도 알려진 금성이다.

4 반 고흐는 자신의 왼쪽 귀를 자른 후, 자발적으로 생 레미에 있는 생폴 드 모졸 정신병원에 들어갔고, 그곳에서 별이 빛나는 밤을 그렸다.

5 사이프러스 나무는 유럽 문화에서 보통 죽음을 상징한다.

6 그는 권총 자살을 시도했지만 부상 자체는 치명적이지 않았고, 상처에 생긴 감염으로 사망했다.

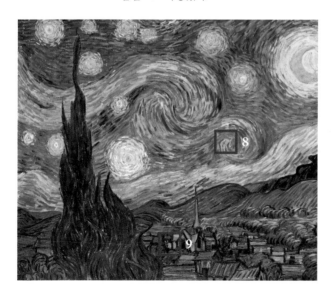

7 고흐의 동생이자 오랜 동반자였던 테호는 고흐의 죽음으로부터 불과 몇 달 뒤에 세상을 떠났다. 처음에 위트레흐트에 묻혔던 그의 시신은 1914년에 오베르쉬르우아즈에 있는 빈센트 옆에 다시 묻혔다.

26

1 드가: 그는 발라동에게 그림을 그리도록 격려했고, 그녀는 그의 그림 중 하나를 자신의 그림 속에 담아냈다.

2 꽃병 안에 호랑가시나무 몇 개가 있다. 앞에 있는 유리잔에 하얀 카네이션과 보라색 꽃이 있다. 아마 수국일 것이다.

3 3개: 어머니의 귀걸이와 목걸이. 질베르트의 목걸이.

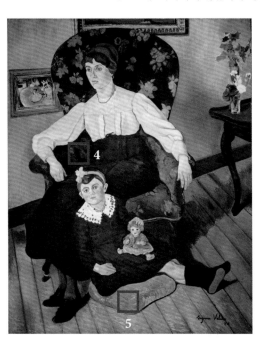

6 프랑스 국립 순수미술가협회.

7 두 번: 첫번째는 주식 중개인 폴 모우지스, 다음으로 화가 앙드레 우터. 발라동이 44살에 앙드레 우터의 나이는 23살이었다.

8 〈머리를 땋는 소녀Girl Braiding her Hair〉를 포함해 여러 작품의 모델을 섰다. 〈부지발의 무도회Dance at Bougival〉, 〈우산The Umbrellas〉, 〈도시의 무도회Dance in the City〉 등이다.

9 발라동의 아들은 화가 모리스 위트릴로 (1883~1955)였다.

27

1 10개: 큰 빨간색 하나, 중간 크기의 노란색, 짙은 파란색, 검은색 하나씩, 작은 검은색 하나, 회색 둘, 흰색 셋.

2 흰색: 빨간색보다 흰색의 총 면적이 약간 더 많다.

3 13개: 수평으로 7개, 수직으로 6개.

4 몬드리안은 테오 반 두스부르흐와 함께 데 스테일De Stijl 운동 그룹을 설립했다. 그들은 단순한 수직과 수평의 구도 속에 검정과 흰색을 사용하여 이미지를 단순화하였고, 본질적인 형식과 삼원색만을 사용했다.

5 큐비즘.

6 1938년 파시즘이 유럽에서 세력을 얻으면서 몬드리안은 벤 니컬슨, 나움 가보 같은 현대 화가들이 활동하고 있던 런던으로 이주했다.

7 C.

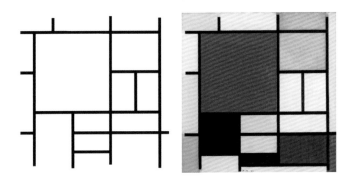

28

1 프랑스, 카탈로니아, 스페인의 국기다. 프랑스와 카탈로니아 국기를 스페인 국기와 국경 너머에 배치한 것에서 알 수 있듯이, 스페인 통치로부터 벗어나려는 카탈로니아의 열망을 나타낸 듯하다.

2 초현실주의: 이 작품은 호안 미로의 첫 초현실주의 그림 중 하나이다.

3 이 그림에서 식별 가능한 생물은 닭, 달팽이, 도마뱀, 토끼(오른쪽 아래), 개와 말(중앙), 황소(오른쪽)가 있다. 하늘에는 새들도 있다.

4 이 선들은 그림 제목에 언급된 경작지를 나타낼 가능성이 높다.

5 말의 오른쪽 아래에 있는 신문에 프랑스어로 '하루'를 뜻하는 '저르'라는 단어가 보인다.

6 하늘, 바다, 그리고 지구.

7 미로는 스페인 북동부의 독특한 문화와 언어를 가진 카탈로니아에서 자랐다.

8 미로는 모든 것이 살아있으며 마법적이라고 믿었고, 나무에 눈, 귀와 같은 인간의 속성을 줌으로써 나무에 그만의 감각이 있음을 보여준다.

9 채도가 낮은 색상은 카탈로니아 로마네스크 양식의 프레스코화를 연상시킨다. 이 그림은 다른 예술적 주제들을 결합하여 더 단순하고 목가적인 시대를 암시한다.

29

1 죽은 병사(왼쪽 아래)의 손에 스티그마stigma(못 박힌 예수의 상처를 뜻하는 자국)가 있다.

2 한 남자가 부러진 칼을 움켜쥐고 바닥에 누워있다. 또한 그의 손에서 자라고 있는 듯한 꽃도 있는데, 아마도 파멸 뒤의 새로운 성장을 의미할 것이다.

3 황소(왼쪽), 말(중앙), 비둘기(뒷벽에 그려진)가 있다.

4 색이 없음으로 인해 이미지와 그 안의 극적이고 혼란스러운 움직임을 강화한다. 특히, 피카소가 이 잔혹함을 처음 알게 된 신문의 모습을 암시하는 데 도움이 된다.

5 피카소는 스페인 내전 기간인 1937년 게르니카 마을에 대한 나치의 폭격에 대응하여 이 그림을 그렸다. 황소는 스페인뿐만 아니라 떠오르는 파시즘을 상징하는 것으로 생각된다.

6 그녀는 〈게르니카〉를 실물 크기의 태피스트리로 만들었고 현재 뉴욕의 유엔 본부에 걸려있다. 피카소가 원작을 팔기를 거부하자 넬슨 록펠러가 의뢰하여 만든 것이다.

7 게르니카는 빌바오 바로 동쪽 스페인 북부 해안에 있는 바스크 마을이다.

8 파리.

9 23글자: 피카소는 '파블로 디에고 호세 프란시스코 드 폴라 네포무체노 마리아 데 산티시마 트리니다드 순교자 파트리시오 루이즈 피카소'라는 이름으로 세례를 받았다.

30

1 체스나 드라우츠일 수 있는 흑백 체커보드가 있다.

2 나르키소스와 손 사이의 화면에 벌거벗은 8명의 인물들이 모여 있고, 그에 더해 게임 판의 빨간색과 검은색 주춧돌에 나르키소스의 벌거벗은 모습이 있다. 또한 달걀은 전통적으로 성과 다산의 상징이다.

3 손에 11마리의 개미가 기어 다니고 있고, 더 많은 개미가 그 밑부분을 기어 간다.

4 그는 손, 달걀, 꽃을 나르키소스의 자세를 모방한 구조로 그려서, 반복을 통해 두 가지 모습을 더 자세히 보게 하는 이중상을 만들어낸다.

5 물에 비친 자신과 사랑에 빠졌기 때문이다.

6 달리는 원래 그림과 함께 시를 써서 전시하였다.

7 달리는 1938년 런던에서 지그문트 프로이트를 만났고 그의 작품의 견본으로 〈나르키소스의 변형〉을 가져갔다.

8 심각한 편집증.

9 바부라는 이름의 애완 오실롯(야생 고양이).

31

1 네 군데.

2 3개: 검은색, 흰색, 노란색 원들이 그림의 상단 3분의 1에 서로 겹쳐져 있다.

3 다섯 군데: 2개의 반원과 3개의 호.

4 보색은 색상표에서 서로 반대쪽에 있는 색으로, 물리적 반전을 형성한다. 그림에서는 파란색과 주황색이 서로 다른 여러 영역에 배치되어 있다.

5 소니아 들로네는 우크라이나에서 태어났고, 우크라이나 민속예술의 색상과 무늬가 그림에 사용되었다.

6 들로네와 그녀의 남편 로버트는 오르피즘을 창시했다.

7 프랑스 체신청 ‘라 포스트’와 영국 체신청 ‘로얄 메일’이 발행한 우표에 들로네의 〈코시넬르〉가 실렸다.

8 사라 엘리브나 스테른, 가끔 사라 이리니치나 스테른이라고도 한다. 공식적으로 입양한 적은 없으나 자신을 돌봐준 이모와 이모부의 이름을 따 소피아 테르크라는 이름을 얻기도 했지만, 소피아보다는 소니아라는 별명으로 불리기를 좋아했던 것으로 보인다. 나중에는 남편의 성을 따랐다.

9 루브르박물관에서 열린 전시회는 이 갤러리의 살아있는 여성 예술가에 대한 첫 회고전이었다.

32

1 7마리: 원숭이 1마리, 검은 고양이 1마리, 벌새 1마리, 나비 2마리, 그리고 환상적인 잠자리 2마리.

2 가시는 예수의 가시면류관을 연상시킨다. 칼로의 피부를 파고들어 피를 흘리게 하는 것을 볼 수 있다.

3 검은 고양이는 때때로 불운의 징조로 여겨진다.

4 멕시코 민화에 따르면 검은 고양이는 불운의 상징이지만, 칼로의 목에 매달려 있는 벌새는 행운의 부적이라고 한다.

5 프리다 칼로의 남편은 유명한 멕시코 화가인 디에고 리베라로, 그녀의 20년 선배였고, 그가 칼로와 결혼하기 전에 두 명의 아내가 있었다. 그와 프리다는 1929~1939년과 1940~1954년 사이에 두 번 결혼했다.

6 벌새 목걸이는 아즈텍 전쟁의 신 우이칠로포츠틀리의 상징이다.

7 칼로는 2017년 애니메이션 영화 〈코코〉에 등장한다. 〈코코〉 멕시코를 배경으로 하며 멕시코 문화에 대한 긍정으로 가득 차 있는 영화다.

8 파리에서 전시회를 마친 후, 루브르박물관은 1939년에 칼로의 자화상 〈프레임 *The Frame*〉을 구입했다.

9 1925년 9월 17일, 칼로는 버스 충돌 사고로 여러 명이 죽은 가운데 갈비뼈, 다리, 쇄골이 골절되었다. 칼로는 죽기 전에 기관지 폐렴을 앓았다. 공식 사인은 폐색전증이었지만 전기 작가 헤이든 에레라는 칼로가 약물 과다 복용으로 자살했다고 주장했다. 다른 학자들은 그녀가 실수로 진통제를 과다 복용했을지도 모른다고 추측한다.

33

1 16명의 사람이 있다.

2 3개: 2개는 양면이고, 1개는 수평면과 수직면 모두에서 상단 중앙에 있다.

3 7개: 건물 외부에는 빛이 들어오는 4개의 아치와 이미지 중앙을 향한 반 아치가 있다. 안뜰 지역(오른쪽 위 중앙과 오른쪽 아래)에서 나오는 빛도 살짝 볼 수 있다.

4 바구니, 책, 자루, 병과 컵이 든 쟁반, 식기류, 난간들 그리고 다른 인물.

5 3개.

6 그림의 위쪽 1/3에는 수평으로 뻗은 계단이 있다. 여기에는 서로 다른 면을 걷는 것처럼 보이는 2명의 인물이 있다.

7 첫 번째 판도 역시 1953년에 만들어진 목판이었다.

8 〈박물관이 살아 있다 : 비밀의 무덤〉(2014)의 세 캐릭터는 그림에 나타난 뒤 틀린 중력을 경험한다.

9 앤드류 립슨과 다니엘 시우는 레고 벽돌과 16개의 똑같은 레고를 사용하여 그림을 재현했다.

34

1 비너스는 두 번 등장했고 거울에 비치고 있다.

2 대머리 독수리: 미국의 국조.

3 흑백 이미지는 달 탐사에 관한 계획을 보여준다. 이것은 1964년에 성공적으로 일어난 레인저 7호의 미국 임무를 나타내는지도 모른다.

4 라우션버그는 시청자가 진화하는 미국 대중문화의 빠른 속도를 느끼기를 원했다.

5 6개: 정지 신호와 그 위에 파란색 표지판 3개, 그리고 왼쪽 아래 흑백 남자 위에 편도 표지판이 있다. 또한 미술품 중앙의 신호등 위에는 아주 작은 표지판이 있다.

6 팝아트와 네오다다: 라우션버그는 보통 네오다다 운동의 가장 영향력 있는 예술가 중 한 명으로 분류된다.

7 앤디 워홀: 라우션버그는 1962년 그의 스튜디오에서 그를 만났는데, 그때 그는 실크스크린 기술을 처음 보았다.

8 추상 표현주의는 2차 세계대전 이후 미국에서 인기가 있었고 즉흥적이고 무의식적인 창작에 초점을 맞췄다. 네오다다와 팝아트는 대신 대중 매체의 이미지를 조작함으로써 이러한 추상적인 이미지와 개념에 맞섰다.

9 나사는 아폴로 11호의 발사를 지켜보기 위해 라우션버그를 초대했다. 그 후 그는 석판화 시리즈를 만들었다.

35

1 2개: 오른쪽 팔꿈치 위와 후광 왼쪽에 하나씩 있다.

2 인물의 머리 위에는 천사처럼 해석될 수 있는 금빛 후광이 있다. 그 주변의 빨간 스파이크들은 또한 예수의 가시면류관을 나타내기도 한다. 그의 손에서 붉은 피가 쏟아지는 것도 마찬가지다. 마치 십자가에 매달려 못에 박힌 것처럼 보인다.

3 다섯 가지: 연분홍색, 진한 분홍색, 갈색, 빨간색, 검은색.

4 바스키아는 1970년대 후반 맨해튼의 로우 이스트 사이드 주변에 경구를 그린 유명 그래피티 팀 SAMO의 일원이었다.

5 〈뉴욕 타임스 매거진〉

6 장 미셸의 어머니인 마틸드 바스키아는 아들의 예술적 능력을 알아차리고 전시회에 데려가 브루클린 미술관의 주니어 회원으로 등록시켰다.

7 〈뉴욕 비트 무비New York Beat Movie〉로도 알려진 영화 〈다운타운 81Downtown 81〉에서 바스키아는 고군분투하는 예술가 역할을 했다.

8 바스키아는 비싼 아르마니 정장을 맨발 차림으로 입는 것으로 알려져 있는데, 이것이 1985년 〈뉴욕 타임스 매거진〉의 표지에 그가 등장한 이유였다. 그는 또한 이 정장들을 입고 일했고, 종종 페인트를 튀긴 채로 나타났다.

9 키스 해링(이 책에서 다음으로 나올 작품을 만든 사람).

36

1 9개.

2 다섯 가지: 녹색, 분홍색, 노란색, 주황색, 검은색.

3 검은색 선은 움직임을 나타내며, 그림이 살아있고 흥미진진하게 느껴지도록 한다. 마치 에너지로 윙윙거리는 것처럼 보인다.

4 사람들이 모두 연결되어 있다는 것을 보여주기 위해. 해링은 성별이나 질병 등 개인이 경험할 수 있는 차이에도 불구하고 인류의 단결을 탐구한다.

5 해링이 개성을 나타내기 위해 사용했던 상징이었다.

6 마돈나는 그녀의 영화 〈트루스 오어 데어**Truth or Dare**〉에 기록된 바와 같이 '금발의 야망**Blond Ambition**' 월드 투어의 뉴욕 첫날 수익금을 해링에게 기부했다. 그녀는 나중에 그의 작품을 2008~2009년 '스티키 앤 스위트**Sticky and Sweet**' 투어를 위한 애니메이션 배경을 만드는 데 사용했다.

7 그레이스 존스: 1984년 해링은 그레이스 존스의 몸에 그만의 독특한 스타일로 그림을 그렸다. 워홀은 바디 페인팅이 일단 완성된 다음 로버트 메이플소프가 사진을 찍을 수 있도록 주선했다.

8 라코스테: 'Keith Haring × Lacoste' 레인지가 출시되었다.

9 해링은 밝고 은유적인 벽화로 베를린 장벽의 한 부분을 장식했다. 그는 동서양이 통일될 수 있다는 희망을 상징하기 위해 독일 국기의 색깔인 빨간색, 노란색, 검은색 등을 사용했다.

저자 소개

수지 호지Susie Hodge는 영국왕립미술협회의 특별 회원으로 활동하고 있는 영국의 작가, 예술가, 미술사학자다. 베스트셀러인『현대미술 100점의 숨겨진 이야기』,『어쩌다 현대미술』을 포함하여 예술, 미술사, 역사, 예술 기법에 관한 100여 권의 책을 썼다.

개러스 무어Dr Gareth Moore는『판타스틱 미로 여행』,『40일 만에 두뇌력 천재가 된다』를 포함한 200여 개의 퍼즐과 어린이 · 성인 모두를 위한 두뇌 훈련 도서를 만들고 썼다. 그의 책은 영국에서 500만 부가 넘게 팔렸고 35개 이상의 언어로 출판되었다. 그는 또한 세계 퍼즐 챔피언십을 감독하는 세계 퍼즐 연맹의 이사이자 영국 퍼즐 협회 이사이기도 하다.

온라인에서 그를 찾아볼 수 있다. www.DrGarethMoore.com.

이진경은 대구가톨릭대학교 영어교육과 교수. 서울대학교 영어교육과를 졸업했다. 그동안『물고기에게 물에 관해 묻는 일』,『소년과 두더지와 여우와 말』,『아주 특별하게 평범한 가족에 대하여』,『레인 레인』등 많은 영미권 소설과 그림책을 우리말로 옮겼다.

도판 저작권

p10 휴네퍼의 사자의 서, Unknown artist © Getty Images (Photo by Fine Art Images/Heritage Images/Getty Images)

p14 십자가상, Altichiero da Verona © Getty Images (Photo by DeAgostini/Getty Images)

p18 베리 공작의 호화로운 기도서: 1월의 월력도, Limbourg brothers © www.bridgemanimages.com (Musee Conde, Chantilly, France/Bridgeman Images)

p22 동방박사들의 경배, Gentile da Fabriano © Getty Images (Photo by © Alinari Archives/CORBIS/Corbis via Getty Images)

p26 아르놀피니의 초상, Jan van Eyck © Getty Images (Photo by Universal History Archive/UIG via Getty Images)

p30 봄, Sandro Botticelli © Getty Images (Photo by c Summerfield Press/CORBIS/Corbis via Getty Images)

p34 세속적인 쾌락의 동산, Hieronymus Bosch © Getty Images (Photo by: Universal History

Archive/UIG via Getty Images)

p38 아담의 창조, Michelangelo Buonarroti © Getty Images (Photo by VCG Wilson/Corbis via Getty Images)

p42 아테네 학당, Raphael © Getty Images (Photo by Universal History Archive/Getty Images)

p46 바쿠스와 아리아드네, Titian © Getty Images (Photo by VCG Wilson/Corbis via Getty Images)

p50 네덜란드 속담, Bruegel the Elder © Getty Images (Photo by: Universal History Archive/UIG via Getty Images)

p54 가나의 결혼식, Paolo Veronese © Getty Images (Photo by DeAgostini/Getty Images)

p58 코끼리 하와이와 함께 한 아크바르의 모험, Basāwan and Chetar Munti, © V&A Images/Alam Stock Photo

p62 성 바울의 개종, Michelangelo Merisi da Caravaggio © Getty Images (Photo by Fine Art Images/Heritage Images/Getty Images)

p66 스케이트 타는 사람들이 있는 성 부근 겨울 풍경, Hendrick Avercamp © Getty Images (Photo by VCG Wilson/Corbis via Getty Images)

p70 홀로페르네스의 머리를 베는 유디트, Artemisia Gentileschi © Getty Images (Photo by Leemage/Corbis via Getty Images)

p74 한나라 궁전의 봄날 아침, copy after Qiu Ying © The Picture Art Collection/Alamy Stock Photo

p78 시녀들, Diego Velazquez © Getty Images (Photo by DeAgostini/Getty Images)

p82 우유 따르는 하녀, Johannes Vermeer © Wilkimedia/Rijksmuseum/Public domain

p86 1808년 5월 3일, Francisco de Goya © Getty Images (Photo by The Print Collector/Getty Images)

p90 료고쿠 다리와 거대한 둑, Utagawa (Andō) Hiroshige © Getty Images (Photo by: Picturenow/UIG via Getty Images)

p94 베퇴이유 화가의 정원, Claude Monet © Artokoloro Quint Lox Limited/Alamy Stock Photo

p98 폴리베르제르의 술집, Edouard Manet © Ian Dagnall/Alamy Stock Photo

p102 그랑 자테 섬에서의 일요일 오후, Georges-Pierre Seurat © Getty Images (Photo by VCG Wilson/Corbis via Getty Images)

p106 별이 빛나는 밤에, Vincent van Gogh © Getty Images (Photo by VCG Wilson/Corbis via Getty